LES GRAVEURS

DU XIXᵉ SIÈCLE

GUIDE DE L'AMATEUR D'ESTAMPES MODERNES

PAR

HENRI BERALDI

I

ABBEMA — BELHATTE

PARIS
LIBRAIRIE L. CONQUET
5, RUE DROUOT, 5

1885

LES

GRAVEURS

DU XIXᵉ SIÈCLE

AVERTISSEMENT

Il n'est point besoin de longue préface pour expliquer le plan de notre livre : personne n'ignore ce qu'est un Dictionnaire de Graveurs.

Mais il n'est pas inutile de dire un mot du but que nous cherchons à atteindre.

C'est d'établir un inventaire, ou pour parler plus modestement, un essai d'inventaire des estampes du XIXe siècle.

Et cela, pour faciliter la tâche des collectionneurs et des critiques à venir.

Notre propos n'est pas, en effet, de distribuer ici l'éloge et le blâme : dans un travail qui concerne en grande partie des artistes vivants, il faut être réservé sur le chapitre des biographies et des critiques.

Il est trop tôt, d'ailleurs, pour porter un jugement impartial sur la gravure actuelle; nous manquons de recul et de perspective. Plus tard, un plus habile écrira

l'histoire de la gravure française au XIX^e siècle. Nous nous estimerions heureux si nous pouvions seulement lui fournir quelques matériaux utiles. C'est là notre ambition, et elle est réalisable, car s'il est trop tôt pour juger avec une complète indépendance, rien n'est au contraire plus opportun que d'établir le catalogue de l'œuvre des graveurs de leur vivant, alors qu'ils peuvent vous guider de leurs précieuses indications (¹).

Donc : biographies très succinctes, appréciations sobres, listes d'estampes aussi complètes que possible, telle sera la méthode adoptée. Catalogues détaillés, mais brefs, et permettant toujours de saisir d'un rapide coup-d'œil l'ensemble d'un œuvre, ce qui est l'essentiel.

La matière étant considérable, nous devrons nous tenir strictement dans notre sujet. Quand il s'agira, par exemple, des peintres qui ont gravé, nous ne devrons nous occuper exclusivement que de leurs œuvres de graveurs ; leurs travaux comme peintres ne nous regardent en aucune manière.

Nous nous réservons, cela va sans dire, l'entière liberté de nos opinions. Nous serions au regret de causer à un artiste le plus léger tort par une critique,

(¹) Dans la préface de son Catalogue de l'œuvre de Ch. Jacque, M. Guiffrey émettait en 1866 la même opinion, et citait ce mot bien vrai de Ch. Blanc, démontrant l'utilité des catalogues : « *Les amateurs ne » s'amusent guère à colliger les estampes d'un maître quand ils n'en » ont pas le Bartsch.* ».

mais il nous répugnerait aussi de décerner des louanges de complaisance.

Tout n'est certes pas pour le mieux dans le meilleur des mondes de la gravure; il y a des observations à faire sur plus d'un point. Pour ne froisser personne, elles seront faites en dehors des notices et renvoyées en notes.

Jugeant non en critique d'art, mais en amateur et en curieux; prenant les artistes comme ils sont, non comme on s'imagine qu'ils devraient être; ne leur demandant que ce qu'ils font et nous tenant satisfait s'ils le font bien; étranger au fatal préjugé qui porte à trouver le temps présent inférieur en tout au temps d'autrefois, nous sommes convaincu que l'art de la gravure est très vivace en France; rien de ce qui intéresse sa conservation ne nous demeure indifférent, (et tout particulièrement rien de ce qui touche à l'art spécial de l'illustration des livres, dans lequel il se dépense aujourd'hui une somme considérable d'efforts : ces efforts ne sauraient être trop encouragés).

Nous adressons nos plus vifs remerciements aux graveurs qui ont bien voulu nous communiquer leur œuvre, et aux conservateurs du Cabinet des Estampes, dont la complaisance constante a toujours facilité nos recherches.

Il est nécessaire de plaider dès à présent les circonstances atténuantes pour les trop nombreuses erreurs

et omissions qui ne peuvent manquer de se produire dans un travail d'ensemble établi pour la première fois. Nous recevrons toujours avec reconnaissance les indications complémentaires et les rectifications qu'on voudra bien nous adresser.

Nous trouverons heureusement en mainte occasion, pour nous aider, d'excellents ouvrages déjà publiés : critiques, monographies, catalogues, etc. Fidèle à une règle que nous avons toujours scrupuleusement observée, nous ne nous en servirons jamais sans indiquer la source de ces utiles emprunts.

<div style="text-align:right">HENRI BERALDI.</div>

LES
GRAVEURS
DU XIX^e SIÈCLE

ABBEMA (M^{lle}), peintre, esquisse à l'eau-forte quelques portraits : *Carolus Duran*, *Chaplin*, *Falguière*, *Paul Mantz*, *Charles Garnier*, *Henner*, *M^{lle} Baretta*, *Sarah Bernhardt*.

ABOT, né à Malines de parents français, le 1^{er} janvier 1836, élève de Gaucherel; a gravé au burin, pour Goupil, *le Crépuscule* et *le Concert du Printemps*, d'après Hamon. Depuis, il a abandonné le burin pour l'eau-forte.

1. La Toilette de Vénus, d'après Boucher. — L'Adolescence, d'après A. Lefeuvre. — La Jeunesse, d'après Chapu. — Aristide Boucicaut, d'après Chapu. — An Athlete strangling, d'après Chapu. — La Charité et le Courage militaire, de Paul Dubois

(*l'Art*). — Tableau de fleurs, d'après Saint-Jean (Petit, éditeur).

2. Illustrations d'après divers pour *Histoires extraordinaires* et *Nouvelles Histoires extraordinaires* d'Edgar Poë, *Madame Bovary* (Quantin édit.), *le Livre d'Or* (Jouaust), *la Chanson des nouveaux Époux*, *Fromont jeune et Rissler aîné*, *Histoire d'un Soldat* (Conquet).

3. *Marie, ou le Mouchoir bleu*, par Et. Béquet. 1 vol. in-18, avec six compositions de Sta gravées par Abot (Conquet).

4. *Le Mariage de Figaro*. Quantin, 1884, in-8. Cinq gravures à mi-page.

5. Tombeau d'Alfred de Musset. — Théophile Gautier, d'après David d'Angers.

6. Portraits. Jules Grévy, Gambetta, Victor Hugo, Girardin, Albert Joly, Général de Rivière, Colonel Lichtenstein, Barbey d'Aurevilly, Th. de Banville, Alph. Daudet, Catulle Mendès, etc.

7. Portraits d'acteurs. Saint-Germain, Sarah Bernhardt, Mme Vaillant-Couturier, Mlle Beaugrand. Presque toute la Comédie-Française actuelle : Got, Delaunay, les deux Coquelin, Febvre, Worms, Thiron, Maubant, Mounet-Sully, Barré, Laroche ; Mmes M. Brohan, Lloyd, Favart, Jouassain, Riquier, Provost-Ponsin, Dinah Félix, Reichemberg, Croisette, Baretta, Broisat, Samary.

> Plus, un grand nombre de ces portraits que les artistes appellent « portraits bourgeois », expression qui indique bien le peu d'enthousiasme que provoque chez eux la reproduction de têtes sans notoriété, pour la consommation des familles.

8. Portrait de M. Eugène Paillet, président de la Société des Amis des Livres (¹) ; in-18.

> Il est représenté en « tenue de bibliothèque », veston, ruban à la boutonnière, toque de loutre, et dans l'œil le terrible monocle auquel le plus léger défaut d'un livre, d'une vignette ou d'une reliure ne saurait échapper.

ABRAHAM (Tancrède), né à Vitré en 1836, peintre et aquafortiste. Conservateur du Musée de Château-Gontier. Il a gravé environ deux cents planches, presque toutes d'après ses propres tableaux ou dessins. Expose depuis 1863.

1. 1863. Bords de l'Oudon. — 1864. Le Marché de

(¹) La Société des Amis des Livres, qui comprend cinquante membres titulaires et vingt-cinq correspondants, existe officiellement depuis 1876.

Elle a publié huit volumes, ornés de deux cents illustrations de Gérôme, Dagnan-Bouveret, Edmond Morin, Maurice Leloir, Paul Avril, Dupray, Benjamin Constant, gravées par Mongin, Le Rat, Courtry, Mordant, Bichard, Milius, Teyssonnières, Los Rios, etc.

Elle est aujourd'hui très prospère. L'excédent de recettes qu'elle retire de chaque publication, par la vente des dessins originaux mis aux enchères entre ses membres, est employé à l'amélioration des publications ultérieures.

La Société réalise ainsi le type de l'éditeur idéal rêvé par beaucoup d'artistes : un éditeur agissant pour l'amour de l'art et ne retirant aucun profit de ce qu'il publie.

On est bien injuste avec les éditeurs, soit dit en passant. Ils sont cependant des intermédiaires absolument nécessaires entre l'artiste et le public, surtout en matière de livres à estampes.

On ne leur tient pas assez compte de ce qu'ils risquent : et cependant leur métier a bien aussi ses difficultés et ses déboires, et l'on n'y réussit pas toujours. Mais chaque coup qui les atteint ricoche sur les artistes.

Toutefois, de ce qu'ils sont indispensables, ce n'est pas une raison pour ne pas offrir aux graveurs d'autres voies pour arriver. Nous avons quelques raisons de croire à la prochaine naissance de la « Société des Iconophiles français », qui pourra rendre à l'art de la gravure de très utiles services.

Vitré, Sous bois. — 1865. Le Ruisseau, le Sentier.
— 1866. Le Val Clémence. — 1867. Le Vallon de
Kerdario. — 1868. La Jouane (Mayenne). — 1869.
Les Roches du Gibet, la Forêt du Karrioët. —
1870. Paysage et ruines, l'Arbre de Jean Cottereau.
— 1872. Trente gravures pour l'*Album de Château-Gontier et de ses environs*. — 1874. La Source de
Kergoarec (pour *l'Art*). — 1876. Trente-cinq gravures pour l'*Album d'Angers et de ses environs*.
— 1877. La Butte de Gohier, la Rue Baudrière à
Angers. — 1880. Matinée d'Octobre (*Gazette des
Beaux-Arts*). — 1881. L'Étang de Kernezet (*Id.*).
— 1882. Ruisseau de St-Philibert (*l'Art*). Village
en Anjou. — 1883. Barrage de l'étang du Merle
(*Gazette des Beaux-Arts*). — 1884. Le Sommet de
la Diablerie.

2. Planches pour diverses publications : *Sonnets et
Eaux-fortes*, *Brindilles* d'Albert Lemarchand,
Poésies d'Achille Milliers, *Chroniques craonnaises*
de Bodard, *Bulletins archéologiques*, etc., etc.

3. Divers paysages pour la Société des Aqua-fortistes,
etc., etc.

ACHARD (Jean), peintre (1807-1884), a gravé
à l'eau-forte quelques jolis petits paysages.

ACKER (J.). On trouve cette signature sur une
lithographie publiée par le *Journal des Gens du
Monde*, fondé par Gavarni en 1833, et qui sombra
presque aussitôt.

ADAM (Jean), l'un des graveurs de la *Description de l'Égypte*, grand ouvrage publié par ordre de Napoléon I^{er} et dont les planches sont conservées à la Chalcographie (¹).

1-2. Vue du Pont de Libourne, Vue du Pont de Bordeaux, 2 p. in-fol. 1821-1822.

> A cette dernière planche se rapporte un fait intéressant : Adam, ayant besoin d'envoyer à Bordeaux un dessinateur qui relevât pour lui les travaux du pont, fit choix du jeune Guillaume-Sulpice Chevalier, qui depuis s'appela Gavarni.

ADAM (Pierre), neveu (?) de Jean, né en 1799, a gravé de grandes estampes : *Mercure endormant Argus*, d'après Steuben ; *Lord Byron*, d'après M^{lle} Ribault ; *Louis XVI faisant des aumônes pendant l'hiver de 1788* et *Maladie de Las Casas*, d'après Hersent. — *Jeanne d'Arc*, 2 p. d'après Devéria. — *Wagram*, *la Bérésina*, très grandes estampes d'après Langlois. — *Bataille de la Favorite*, *le Château de Burgos*, etc.

Divers petits portraits, de la facture la plus lâchée : *Corneille*, *Napoléon*, *Ney*, *Louis-Philippe*, *Foy*, *Gérard*, *La Fayette*, etc. Le mieux est de n'en point parler.

(1) Beaucoup de cartes géographiques sont signées *Adam*. Il y a eu aussi un Julien Adam, graveur héraldique à Paris — Enfin, Jean-Nicolas Adam a gravé des vignettes de batailles pour l'*Histoire de Napoléon*, de Norvins.

Des vignettes, gravées comme l'ont été sous la Restauration les illustrations de Desenne et de Dévéria, c'est-à-dire sans aucun agrément.

Enfin, l'ouvrage suivant :

Œuvre du Baron François Gérard, gravures à l'eau-forte par Pierre Adam, 1825, publiées par Vignères, quai de l'École, 30, et Rapilly, quai Malaquais, 5; in-4. En voici le détail :

Madame Adélaïde.— Alexandre 1er (1810). — Alexandre 1er (1814), (la figure a été depuis retouchée par Bracquemond en 1851). — Le Comte d'Artois. — La famille Auguste. — Duchesse de Bassano. — Bernadotte. — Duc de Berry. — Duchesse de Berry et ses enfants. — Lætitia Ramolini. — Joseph Bonaparte.— Louis Bonaparte.— Jérôme Bonaparte. — Élisa Bonaparte et sa fille. — Caroline Murat à l'Élysée. — Caroline Murat et ses deux enfants. — Caroline Murat et ses quatre enfants. — Prince Borghèse. — Charles X. — Julie Clary, femme de Joseph Bonaparte. — Eugénie Clary, femme de Bernadotte. — La Reine de Suède. — Général Colbert. — Comtesse du Cayla. — Lord Egerton. — Prince Eugène. — Princesse Amélie de Bavière, femme du Prince Eugène. — Général Foy. — Frédéric-Auguste, roi de Saxe. — Frédéric-Guillaume III. — Comte et Comtesse de Frise. — Princesse Grassalkowich. — Prince Guillaume de Prusse. — Hoche. — Hortense Beauharnais. — La même, avec son fils aîné. — La même, avec son second fils. — Ferdinand d'Imécourt, officier d'ordonnance du maréchal Lefèvre, tué devant Dantzig. — Isabey et sa fille. — Comtesse de Jersey. Joséphine Bonaparte.— La même, impératrice.— Comtesse Alexandre de La Borde. — Lannes.— La Maréchale Lannes et ses enfants. — La Réveillère-Lépaux. — Princesse de Tour-et-Taxis. — Lauriston. — Louis XVIII. — Louis-Philippe, duc d'Orléans. — Louis-Philippe. — Marie-Amélie.— Marie-Louise. — La même, avec le Roi de Rome. — Général Moreau. — Madame Morel de Vindé et sa fille. — Murat, général. — Murat, connétable. — Murat, roi de Naples. — Napoléon.— Général Pozzo di Borgo.— Madame Récamier. — Comte Regnault de Saint-Jean d'Angély. — Duchesse de

Sagan.—Prince de Schwartzemberg.—Comtesse Starzinska.
— Stéphanie Beauharnais, princesse de Bade.— Talleyrand.
— Princesse de Talleyrand. — Madame Tallien. — Madame Visconti. — Comtesse Walewska. — Wellington. — Catherine de Wurtemberg, reine de Westphalie. — Comtesse Zamoïska et ses enfants.

Recueil intéressant comme document, en dépit de son exécution sommaire, et du reste sans prétention, qui ne donne en quelque sorte que le croquis *schématique* des portraits en pied de Gérard.

L'*Œuvre du Baron Gérard* a paru en 1857, en trois volumes; le premier donne quatre-vingt-trois portraits en pied, dont ceux de Pierre Adam ici détaillés; le second, les tableaux; le troisième, les esquisses et les portraits en buste ou à mi-corps.

ADAM (Victor), fils de Jean Adam, 1801-1865, élève de l'École des Beaux-Arts, peintre d'histoire et de paysage, dont on peut voir plusieurs tableaux au musée de Versailles. Nous n'avons à le considérer ici que comme lithographe.

Le Sac aux idées, avalanche de compositions de tous genres; ce titre, qui est celui d'un de ses innombrables albums lithographiques, pourrait parfaitement convenir à l'œuvre entier : vingt-cinq portefeuilles in-folio de pièces dont la plupart contiennent huit, quinze, vingt sujets; c'est une inondation de sept ou huit mille dessins, traitant *de omni re scibili*, sans portée, exécutés avec une facilité inouïe, de *chic*, suffisamment soignés et quelquefois amusants, jusque vers 1848, moment où la production devient tout à fait

commerciale et n'est plus que de l'imagerie très commune.

Il n'y a pas à faire le difficile à propos d'un artiste qui n'a jamais affiché de grandes prétentions et dont l'œuvre peut se réduire à trois types modestes : des études d'animaux, destinées à servir de modèles pour les cours de dessin ; des macédoines, ou placards à petits sujets, genre enfantin mis en vogue principalement par l'éditeur Aubert, auquel plus d'un artiste de talent a sacrifié, et que Victor Adam a cultivé avec fureur ; enfin des scènes historiques, tableaux populaires, embrassant la Révolution, l'Empire, la Révolution de 1830 et celle de 1848, et finissant par la guerre de Crimée. Mais on peut regretter que l'artiste n'ait pas endigué sa débordante facilité ; peut-être y aurait-il gagné, car il n'était pas sans talent. De son temps, ses lithographies se sont, il est vrai, répandues à profusion et ont obtenu un succès de vente, mais rien qui reste.

Il serait toutefois bien étonnant que, parmi les milliers de pièces d'un dessinateur qui prend ses sujets dans l'actualité, le curieux ne trouvât pas quelque renseignement utile et intéressant. La série des lithographies sur les Journées de Juillet est, à ce titre, un document instructif. Ce ne sont que des images, mais c'est d'images et autres pièces de cette sorte, placards, affiches, alma-

nachs, caricatures, costumes, que se forment les collections d'estampes historiques.

Et pour nous, la pièce la plus curieuse peut-être de Victor Adam est celle qui représente Louis-Philippe faisant la patrouille avec des gardes nationaux. A dire vrai, pour un roi, patrouiller en ourson et en pantalon blanc, l'arme au bras, avec des favoris et du ventre, c'est ce qui manque de prestige. Mais c'est précisément pour cela que cette petite lithographie de deux sous, faite sans esprit de dénigrement et même dans un but de popularité, a sa petite importance : c'est une de ces pièces topiques qui caractérisent une époque.

Feuilletons vivement les lithographies de Victor Adam.

1. Un an de la Vie de jeune homme, histoire véritable en 17 chapitres écrits par lui-même et lith. par Victor Adam, 1824, in-4.

> J'arrive. — Je ne me reconnais plus. — C'est superbe. — Elle me regarde, Dieu quel bonheur! — C'est une femme honnête. — Je ne pouvais pas aller à pied. — C'est à qui m'aura. — Comment, docteur! — Jasmin, elle avait l'air si ingénu! (ceci rappelle le *Je m'ai pas assez méfié de la payse*, de Charlet.) — Quel guignon! — Des mémoires, fi donc! — Je le savais. — Ste Pélagie, charmant séjour. — Quels inhumains, me mettre dehors! — Aux grands maux les grands remèdes, écrivons à la vieille. — La sempiternelle serait ma bisaïeule. — Il faut faire une fin, je l'épouse!

2. Scènes et Costumes d'après Carle Vernet. Titre et 12 lith. bien exécutées, comprenant 36 petits sujets à trois par feuille.

3. Scènes diverses : l'Amour et le Garde champêtre, Couloir des Cinquièmes, Retour de la campagne à Paris, etc.

4. Albums lithographiques : Promenades dans Paris, couverture et 12 lith. — Autre album de Scènes parisiennes. — Fêtes des environs de Paris. — Marchands ambulants. — Souvenirs d'artistes. — Costumes de marins dessinés à Dunkerque. — Vues diverses.

5. *Panidochème* (sic) *ou toutes sortes de voitures*, par V. Adam, 1828, suite publiée chez Motte. — Affiche pour les Berlines-postes de Paris à Lyon.

6. Lith. diverses : Revue pittoresque. — Souvenirs de la Bretagne. — Album du Journal des jeunes personnes. — Illustrations pour *Robin des Bois*, etc.

7. SUJETS D'ANIMAUX ET PIÈCES DIVERSES : Portraits de chevaux anglais les plus célèbres, chez Engelmann, 1827. — Sujets de chasse, chez Engelmann. — Suite de chevaux, chez Aumont. — Différents Cours d'animaux (la matière de plusieurs volumes in-fol.). — Animaux, 24 pl. in-4 en 1., 1831 et suiv. — Cours d'études d'animaux dessinés d'après nature, adopté par l'École royale et gratuite de dessin, 24 pl., 1832. — Figures du paysagiste, 40 p. — Mélanges, chez Guyon et Formentin. — Chevaux de races de tous pays, Souvenirs du Moyen-Age, Camp du Drap-d'Or, Galerie chevaleresque, le Tournoi, le Sport, Cirque et Hippodrome, Amazones historiques, suites de grandes lith. — Courses de taureaux, 12 grandes lith. — École royale de natation. — Histoire du singe Jacquot. — Les

Grandes Chasses (au cerf, au tigre, au lion, au bison).—Études d'animaux, publiées chez Delarue. — Fables de La Fontaine, recueil de grands croquis lithographiés sur papier teinté, 1850, in-fol. en 1.

8. Scènes militaires, 1828. — Costumes militaires de cavalerie, garde impériale et ligne, 8 grandes p. encadrées. — Nombreuse suite de costumes militaires, 1832.— Album militaire.— Galerie militaire. Brevets de pointe, de contre-pointe, de bâton, de canne, de danse : (ce sont ces lithographies qu'on voit accrochées aux murs de toutes les salles d'armes régimentaires).

9. MACÉDOINES ET PLACARDS, en quantité innombrable ; chaque feuille contient plusieurs petits sujets.

> Costumes de divers pays. — Byron, Walter Scott, Châteaubriand, Casimir Delavigne, Béranger, Lamartine, etc., portraits avec petits sujets. — Sujets de chasse. — Chiens. —Voitures.—Voyages.— Pages historiques sur François Ier, Henri IV, Louis XIV, Napoléon, Charles-Quint, Sixte-Quint, Charles Ier, Pierre Ier, Charles XII, Frédéric II, Guillaume Tell, Marie Stuart, etc., publiées par Desmaisons-Cabasson, quai Voltaire. — Le Manége français. — La Charge en douze temps. — Uniformes de la République. — La Grande Armée. — La Jeune Armée. — La Garde nationale. — La Vie d'un soldat. — Animaux savants, Études de chiens, Histoire naturelle, macédoines publiées chez Aubert, Jeannin et autres. — Nouvel Abécédaire, un placard par lettre de l'alphabet, chez Rittner et Goupil. — Alphabet pour un petit garçon bien sage. — Petits sujets d'enfants. — Charades alphabétiques, chez Bance. — Les Étrennes, passe-temps, modèles de croquis, chez Aubert, 1833-37, plus de 125 feuilles de croquis avec couverture lithographiée. — Le Bien et le Mal, très nombreuse suite de pièces à petits sujets, chaque feuille contient d'un côté le Bien, et en regard le Mal; couverture lithographiée. Chez Aumont, 1839. — Costumes des armées de la Répu-

blique, de l'Empire. — Souvenirs de garnison, Souvenir de campagne. — Plaisirs de Paris. — Cris de Paris. — Encyclopédie pittoresque. — La Variété, nouveau recueil de croquis. — Croquades, 36 feuilles. — Croquis. — Caprices. — Fantaisies par divers artistes (nous retrouverons ce titre dans l'œuvre de Gavarni). — Petites macédoines.— Croquis variés. — La Lanterne magique. — Motifs algériens. — Restez chez vous pour éviter les accidents de voiture, album de placards. — La Foire aux idées, album d'une centaine de feuilles à petits sujets (c'est un des recueils les plus connus parmi tous ceux que Victor Adam a dessinés). — Le Sac aux idées, avalanche de compositions de tout genre.— Proverbes en actions. — Synonymes en actions.— Aventures et désappointements de M. de La Lapinière, album. — Les Enfants de la mère Gigogne, album. — L'Équitation et ses charmes, album. — Les Plaisirs de l'équitation. — Les Accidents de l'équitation. — Promenade au Muséum. — Cirque des Champs-Élysées. — Les Exercices de Franconi. — Bigarrures de l'esprit français. — Matériaux du jeune artiste. — Matériaux pour la potichomanie.— Petits sujets de femmes. — Études d'animaux ; etc., etc.

10. Napoléon, d'après Horace Vernet. — Napoléon sur la colonne, aquatinte. — Le Duc de Reichstadt, Poniatowski, Maréchal Gérard, Kléber, Kosciusko, etc., etc., très nombreux portraits équestres. — Portraits équestres à quatre par feuille, 1844. — Bonaparte, premier consul. — Napoléon, retraite de Russie.— Napoléon, général, consul, empereur.

11. Souvenirs des armées françaises.— Souvenirs de Napoléon, placards à petits sujets. — Histoire de Napoléon, en 12 placards à petits sujets, chez Jeannin, rue du Croissant. — La Vie privée de Napoléon, placard. — Cent jours de la Vie d'un grand homme, album de 6 lith.— Vues de batailles. — Souvenir du Grand homme. — Alphabet des Victoires de l'Empire. — Histoire de Napoléon et de la Grande Armée, 1841.

12. Lith. sur la Campagne d'Espagne, 1823. — Sur le Sacre et le Voyage de Charles X. — Distribution des épaulettes par le Duc de Bordeaux, etc.

13. LITHOGRAPHIES SUR LA RÉVOLUTION DE 1830.

Patrie et Liberté, à la garde nationale. — Morts pour la liberté.

Suite de lith. représentant : Palais-Royal, lecture du *Moniteur* le lundi 26 juillet. — Saisie des presses du *Temps*. — Dévastation de la boutique de M. Lepage. — Place des Victoires. — Le Peuple devant l'hôtel des Affaires Étrangères. — Place de la Bourse. — Boulevard des Italiens. — Fuite du duc de Raguse rue Montmartre. — Prise de l'Hôtel-de-Ville. — Rue Saint-Antoine. — Place de la Bastille. — Prise du Louvre. — Rue de Rohan. — Prise de la caserne de la rue de Babylone. — Ambulance à Saint-Germain-l'Auxerrois. — Le Peuple à l'Archevêché. — La Fayette à l'Hôtel-de-Ville. — Barricade rue Dauphine. — Fontaine des Innocents. — Le Duc d'Orléans au Palais-Royal. — Marche sur Rambouillet. — Retour de Rambouillet. — La Duchesse d'Orléans visitant les blessés à l'Hôtel-Dieu. — Le Duc d'Orléans proclamé roi ; lith. in-4 en 1.

La Parisienne, placard.

Vie du Roi-citoyen, placard avec huit scènes.

Louis-Philippe faisant une patrouille, lith. in-8. — C'est cette pièce que nous signalions plus haut comme caractéristique.

14. RÈGNE DE LOUIS-PHILIPPE.

Prise de Constantine, 4 p. in-4 en 1. — Inauguration de la statue de Riquet à Béziers, 1838. — Aux braves de Mazagran, 123 contre 12,000 ; deux lith., 1840. — Inondation de Lyon, 1840, placard. — La reine Marie-Amélie visitant les orphelines. — La Duchesse d'Orléans et le Comte de Paris. — Le Roi à Fontainebleau, attentat du 16 août 1846 (en marge, sur l'épreuve du Cabinet des Estampes, on lit : *le Ministre a refusé l'autorisation*). — Mort et Funérailles du Duc d'Orléans. — Scènes de sauvetage de l'inondation de la Loire, 1846. — Louis-Philippe et ses fils, à cheval.

15. RÉVOLUTION DE 1848 (*Annales de la Révolution française*).

Vive la réforme. — Aux armes. — Le Peuple aux Tuile-

ries. — Combat sur la place du Palais-Royal. — Dernière séance de la Chambre.— Fuite de Louis-Philippe.— Reconnaissance du Gouvernement provisoire. — Le Peuple brûle le trône. — Lamartine harangue le peuple. — Funérailles des victimes de Février. — Départ des Polonais. — Fête de la Fraternité, 20 avril. — Proclamation de la République, 4 mai. — Envahissement de l'Assemblée, 15 mai. — L'Assemblée en permanence.— L'Archevêque de Paris se dévoue. — L'Insurrection est vaincue.— Promulgation de la Constitution, 12 novembre.

Physionomie de Paris pendant les journées de février 1848. Plusieurs pièces sur la mort de Mgr. Affre.

Louis-Napoléon, Cavaignac, etc., série de portraits équestres.

Louis-Napoléon Bonaparte reçoit de la France les cinq millions et demi de votes qui le proclament Président de la République.

16. SECOND EMPIRE.

Napoléon III, empereur, à cheval. — Bénédiction des drapeaux, le 10 mai 1852; lith. par V. Adam et Arnout fils. — Costumes militaires russes. — Scènes de la guerre de Crimée. — Scènes militaires. — Panorama de la bataille de l'Alma. — Panorama du siège de Sébastopol (en collaboration avec d'autres lithographes).

Victor Adam a été souvent aidé dans ses travaux par son fils, Albert Adam, né en 1833, lithographe.

ADELINE (JULES), graveur à l'eau-forte, né à Rouen le 28 avril 1845, a commencé par exécuter quelques dessins et projets d'architecture. Sa première eau-forte date de 1872, c'est une très petite pièce en hauteur représentant une *Vue de Rouen prise du Cours-la-Reine*. Aujourd'hui, ses eaux-fortes sont au nombre de quatre cent cinquante, soit originales, soit d'après divers artistes. Très

actif, épris des trésors archéologiques de sa ville natale, il exploite avec succès la mine inépuisable du Vieux Rouen, et prend soin de conserver par la gravure les monuments, les maisons pittoresques, les aspects curieux que l'*haussmannisation*, — regrettable au point de vue de l'art, mais indispensable pour l'hygiène, — fait disparaître.

Auteur de plusieurs publications d'art et d'archéologie, accompagnées de gravures, il a fait paraître en 1880, chez l'éditeur Quantin, un catalogue de l'œuvre d'Hippolyte Bellangé, qui vient s'ajouter à propos à ceux des œuvres de Charlet et de Raffet par le colonel de Lacombe et H. Giacomelli.

Il expose depuis 1873.

Nous donnons ici, de son œuvre, une liste abrégée qu'on lira avec intérêt :

1. Premiers essais : Vue de Rouen, Porte du Bac, Château de Gisors et Carte d'adresse, 4 petites pl. (1872). Très rares.

2. Les Fontaines St-Vincent et Ste-Croix, restitutions pittoresques, 2 pl., et le Palais-de-Justice au XVI^e siècle, 1 pl.

3. Reproduction de dessins de E.-H. Langlois (du Pont-de-l'Arche), de Polyclès Langlois et de Mlle Espérance Langlois ; 21 pl. exécutées pour un *Album* publié à Rouen en 1873, et parmi lesquelles les plus importantes sont : les Pendus, les Parques,

une Harpie, St-Maclou, la Tour Jeanne-d'Arc, l'Escalier des orgues de St-Maclou, le Gros-Horloge, etc.

4. Pour les *Antiquités de Paris* et *Histoire de Rouen de Poirier le Boiteux*, 3 vignettes (1873), composition du graveur. — 4 autres vignettes, très petites pièces, même format, pour une publication projetée.

5. Pour *Paris à l'eau-forte*, recueil hebdomadaire publié à Paris par Richard Lesclide, 6 pl. (le Vieux Paris, Fantaisies, etc.), 1873.

6. LE VIOLON DE FAÏENCE, de Champfleury.

1° Édition Dentu, 2 pl. (1873), les Deux Tables du violon du Musée de Rouen. — Une troisième planche excessivement rare, destinée à servir de frontispice, représentant un Lion de faïence : n'a pas été publiée.

2° Édition Conquet, 34 pl. (1884). Dix de ces eaux-fortes ont figuré au Salon de 1884. (En plus, une eau-forte pour le prospectus-specimen.)

<small>Ces têtes de pages, encadrements, culs-de-lampe, dessinés et gravés par Jules Adeline, dénotent chez leur auteur le sentiment juste de l'illustration.</small>

7. Pièces de Faïence de Rouen (1873), aux armes d'une Abbesse de St-Amand, 2 pl.

8. Pour diverses publications de la *Société rouennaise des Bibliophiles*, 10 pl. de formats différents, 1873-1875 : le portrait de Robert Angot, diverses vignettes (Curiosités et Antiquités de Rouen), et 6 pl. in-fol. reproduisant en fac-simile le *Plan de Rouen de Jacques Gomboust (1655)* : ces 6 pl. assemblées mesurant 1m25 sur 1m.

9. Pour diverses brochures (*Excursion au Tréport, aux Andelys, à la Bouille*, etc., etc.), 25 eaux-fortes : un certain nombre sont inédites et il n'en existe que des épreuves d'essai (1875).

10. Rouen disparu et Rouen qui s'en va (1875 et 1876), 50 pl. Composition, gravure et texte par Jules Adeline. Ces deux publications n'ont été tirées qu'à 125 exemplaires (Augé, éditeur à Rouen).

11. Brévière, notes sur un graveur normand (1876), texte par Jules Adeline, 6 pl. dont 2 seulement ont paru dans les exemplaires de luxe de ce volume qui n'a été tiré qu'à 125 exemplaires.

12. Illustrations diverses : *Histoire de la Persécution*, par E. Lesens (1874). — *Burns*, traduction Richard de la Madeleine (1874). — *Une Pointe en Espagne*, par R. des Maisons (1876). Ouvrage tiré à 25 exemplaires. — *Monument de l'Abbé Cochet*, par Brianchon. — *Catalogue de la Bibliothèque de A. Canel* (1883). — *Description des Livres d'heures*, par F. Soleil (1883). — *La Troupe de Molière à Rouen*, par F. Bouquet (Claudin, éditeur, 1878); etc., etc. 20 eaux-fortes de divers formats; quelques-unes, inédites, n'existent qu'à deux ou trois exemplaires.

13. Pour une série de réimpressions de Facéties normandes (Rouen, Augé, 1877-1881), 4 vol. in-8 : *la Farce des Quiolards*, xviie siècle ; *Voyage de Paris à St-Cloud*, par Néel (de Rouen), 1748; *Voyage de Rouen à la Bouille*, 1752, et *Promenade du pont de bateaux*, 1796 ; 35 eaux-fortes.

14. Les Quais de Rouen, autrefois et aujourd'hui,

1 vol. in-fol. 56 pl. de formats différents (plans en fac-simile, restitutions, etc.), dont 53 seulement ont paru ; il n'existe qu'une ou deux épreuves des 3 pl. inédites. Texte par Jules Adeline.

15. Pour *l'Illustration nouvelle* (Cadart, éditeur), 4 pl.

> L'une représente un motif du *Rouen disparu* : la Tourelle de l'hôtel Bourgtheroulde. Une autre concerne le *Rouen déménagé* : le clocher de St-Nicolas, démoli, transporté et reconstruit, pierre à pierre, à Cottévrard.

16. *Les Illustrateurs des vieilles Villes*, texte par J. Adeline, 2 pl.; une seule a paru en frontispice.

> Étude sommaire sur les dessinateurs et graveurs qui ont reproduit des vues des anciennes villes de France, monuments, aspects pittoresques.

17. H. BELLANGÉ ET SON ŒUVRE (Paris, Quantin, 1880), 3 eaux-fortes et diverses reproductions d'après Bellangé.

> Ouvrage utile, contenant un bon catalogue de l'œuvre lithographique de Bellangé. Nous aurons l'occasion d'en reparler.

18. LE CORTÈGE DE HENRI II, relation illustrée de la Fête de bienfaisance de 1880 ; 22 eaux-fortes, dessins du graveur.

19. LES SCULPTURES GROTESQUES ET SYMBOLIQUES, préface par Champfleury ; 2 eaux-fortes, dessins du graveur.

> Indépendamment de ces eaux-fortes et spécialement à propos de ce dernier ouvrage, nous devons faire remarquer qu'il existe aussi un grand nombre de vignettes gravées sur bois, ou gillotées, d'après les dessins ou compositions de J. Adeline : 100 vignettes pour les *Sculptures grotesques*, 1400 figures pour le *Lexique des termes d'art* (Bibl. de

l'Enseignement des Beaux-Arts, A. Quantin édit.), lettres ornées pour la *Gazette des Beaux-Arts*, la *Monographie de H. Bellangé*, vues de Rouen pour *le Monde illustré*, etc.

20. LE MUSÉE D'ANTIQUITÉS ET LE MUSÉE CÉRAMIQUE, 30 eaux-fortes.

Quinze planches reproduisent l'aspect des galeries du Musée, du jardin, de la cour intérieure. Dans les quinze autres sont groupés divers objets du Musée, de manière à former encadrements de pages.

Tiré à petit nombre.

21. ROUEN ILLUSTRÉ, 2 vol. in-fol. publiés à Rouen par E. Augé, texte et planches par divers artistes et écrivains.

Les planches de J. Adeline sont les suivantes :
Frontispice du tome I. — Façade de la cathédrale. — Jubé de la cour des libraires. — Chevet de St-Ouen. — Porte de St-Maclou.—Escalier de St-Maclou.—Hôtel Bourgtheroulde. — Porche de St-Vincent. — Grille du chœur de St-Ouen. — Crypte de St-Gervais.— Ancienne maison, square St-André. — Nouvelle façade du Palais-de-Justice. — Tables, 3 pl.
Frontispice du tome II.— La Croix de pierre.— St Maclou. — Baptistère de St-Romain. — Abside de St-Vincent. — Voûte du Gros-Horloge. — Escalier de la cathédrale. — Abbaye St-Amand. — St-Godard. — Rouen au XVIIe siècle. — Table.

Il n'existe que très peu d'épreuves avant toute lettre, principalement pour les titres et tables avec texte gravé.

22. En-tête de lettre composé par l'artiste pour son propre usage, gravé sur bois, et qui représente à droite un fouillis d'objets d'art et de gravures, et au fond une petite vue de Rouen.

Son adresse est au n° 36 de cette rue Eau-de-Robec, si pittoresque, que parcourt la rivière des eaux de teinture, et que bordent des boutiques de bric-à-brac, où maint amateur trouva dans le temps de belles faïences. (On en trouve bien encore, mais il faut se méfier !)

La même composition, à peu près, a été gravée à l'eauforte, pour carte de visite.

Une autre carte de visite, à l'eau-forte, représente des objets japonais.

Le graveur a aussi exécuté une grande planche de *poupée japonaise*, d'après un objet de sa collection.

23. Pièces diverses, Ex-libris, Cartes d'adresse.

Pl. pour *les Tombeaux de la Cathédrale* (édit. Lévy), d'après les dessins de A. Deville.

Les Calendriers de A. Quantin (années 1882 et 1883), à l'eau-forte. — Celui de 1884 est reproduit par l'héliogravure.

Un portrait de P. Corneille (pour *le Livre*, 1880).

Différents entourages pour Diplômes, d'après ses compositions ou d'après celles de divers artistes : Diplôme de la Société des Amis des Sciences naturelles ; — des Fêtes du Centenaire de Boïeldieu ; — Brevet des officiers de la Garde nationale mobilisée de Rouen, 1870 ; — Diplôme des récompenses de l'Exposition de Rouen (1884), avec vue des nouveaux quais, héliogravure.

Etc., etc.

24. GRANDES EAUX-FORTES SUR ROUEN :

St-Ouen (vue de la rue des Faulx).

La Cathédrale (vue prise des Halles).

Rouen jadis et aujourd'hui (Éventail gravé, h. 0m40, l. 0m73, dont il existe deux épreuves sur satin blanc, et quelques rares épreuves sur papier. La planche a été transformée en Diplôme de récompenses pour la Société des Amis des Arts de Rouen).

St-Maclou vu de la place de la Calende, h. 0m73, l. 0m40. — Une Porte de St-Maclou, h. 0m32.

La Tourelle et la partie centrale du Palais-de-

Justice (vue prise près de la grille d'entrée sur la rue aux Juifs). — Le Collège de l'Albane, près la cathédrale de Rouen (vue prise sous l'arcade de la rue des Quatre-Vents). — Ces deux dernières planches, mesurant 80 cent. de haut sur 58 de large, forment pendant et n'ont été tirées qu'à 10 épreuves; les cuivres ont été effacés.

25. Travaux en préparation (1884) :

Un album des *Costumes et Coiffures d'autrefois (Rouen et environs)*, 50 pl. dont plusieurs sont déjà gravées.

Un *Rouen au XVIe siècle* qui ne comprendra pas moins de 25 pl. grand in-fol., reproduira en facsimile des dessins de cette époque. Cet ouvrage formera la première partie d'un *Rouen à travers les âges*, dont le complément, *Rouen au XVIIe siècle ou Plan de Gomboust*, a été gravé précédemment, ainsi que nous l'avons dit plus haut, pour la Société des Bibliophiles rouennais.

Une *Histoire des Fontaines de Rouen*, reproduisant les fontaines monumentales modernes, aussi bien que les petits édicules disparus.

Enfin une nouvelle série du *Rouen qui s'en va*, intitulée *les Rues du vieux Rouen*, série qui doit comprendre une vingtaine de planches dont deux, (St-Ouen vu des Ponts de Robec et le Carrefour de Bicêtre) ont figuré déjà aux Salons de 1882 et 1883.

ADLER-MESNARD, né à Paris, élève de Ed. Wilmann et Sulpis, mort en 1884, à l'âge de trente-neuf ans. Il laisse un *Paysage* exécuté pour

la Société française de Gravure, en 1878, et diverses préparations à l'eau-forte de planches qui ont été terminées par d'autres graveurs.

ALASONIÈRE (Fabien), né à Amboise, a étudié la peinture avec J.-P. Laurens, la gravure avec Lalanne et Desboutin. Il est aujourd'hui un de nos « pointe-séchistes »; (ce vocable atroce a dû fatalement être créé le jour où l'aciérage, permettant à la fugitive pointe-sèche non ébarbée de donner des épreuves suffisamment nombreuses, a fait naître une nouvelle spécialité de graveurs). Son œuvre comprend maintenant :

1. La Dame au Chien, d'après Desboutin. — Sans-Façon, frontispice pour un poème de Boisson paru chez Ollendorf. — Rêveuse.

2. Portraits : E. Bellot, président du « Bon Bock »; A. Loyau, professeur à l'École centrale; Desboutin, peintre-graveur, une des colonnes de la pointe-sèche; M. Melandri, des « Hydropathes »; Mme A***; S. A. R. le duc d'Aumale; E. Spuller; Antonin Proust; S. A. R. la princesse de Galles, Ed. Manet.

3. Portraits de peintres célèbres, publiés chez P. Delarue : Gavarni, Cham, H. Monnier, Grandville, Daumier (1830), Daumier (1870), J.-B. Millet, Corot, Th. Rousseau, Daubigny, Diaz, Courbet, Eug. Delacroix, Ingres, H. Vernet, H. Regnault.

ALAVOINE (Le Chevalier Jean-Antoine), archi-

tecte et graveur à l'eau-forte, né à Paris en 1778. Nous lui devons une grande estampe qui rappelle un édifice éphémère mais fameux : *Projet de fontaine pour la place de la Bastille, composé par J. A. Alavoine sous la direction de Monsieur le baron Denon. Le modèle de l'Eléphant a été exécuté de la grandeur du monument par Monsieur Bridan, statuaire, pendant les années 1813-1814.* J. A. Alavoine sculp.

ALBERT (Alfred) C'est, — nous apprend M. Champfleury dans son livre sur *les Vignettes romantiques*, où nous puiserons plus d'une indication utile, — un comédien de l'Ambigu qui a gravé à l'eau-forte des vignettes de frontispice pour *le Gil Blas du Théâtre*, par Michel Morin, 1833, et *Caliban, par deux hermites de Ménilmontant*, 1833.

ALÈS, graveur en taille-douce.

1. *L'Espérance, album de gravures*, suite de 12 p. parmi lesquelles *Bonaparte* et *Napoléon II*, de Raffet, in-4, 1838.

2. *L'Indicateur général*, 1835, grand almanach, autour duquel sont retracées des scènes de l'histoire de Napoléon et les portraits de ses plus célèbres lieutenants. D'après Raffet. — Chez Alès, rue des Mathurins. N° 1.

3. Frayeur, Sécurité, *Alès del et sc,* 2 p. in-8, chez Cadart, 3, rue Saint-Fiacre.— La Vierge à la chaise.

ALIX (Pierre-Michel), filleul de l'acteur Préville, né en 1762, mort à Paris le 27 décembre 1817. Par le procédé de gravure en couleur qu'il emploie, Alix est absolument un graveur du xviiie siècle, de la même spécialité que Janinet, Debucourt et Sergent, mais moins brillant, si ce n'est dans quelques portraits, dont le plus remarquable est celui de Marie-Antoinette, publié en 1789.

Il a gravé pendant la Révolution des portraits et des sujets d'actualité, sous le Directoire des sujets légers, d'après Mallet et autres.

Au xixe siècle, diverses estampes historiques, pauvres d'exécution :

1. Le Pont de Lodi, Passage du Pô, Passage du Saint-Bernard, Descente du Saint-Bernard, 4 p.
2. Naissance du Roi de Rome.
3. Les Prisonniers de guerre des puissances alliées passant dans Paris (17 février 1814).
4. La Capitulation de Paris.
5. Les Maréchaux de France au château de Compiègne (3 mai 1814).
6. Entrée solennelle de S. M. Louis XVIII à Paris.
7. Vue du Champ-de-Mai et prestation du serment par les troupes.

8. *Français, un héritier des Bourbons vous est promis !* La France, sous les traits de la Duchesse de Berry, dans les bras de l'Espérance.

9. Le général Berthier, d'après Legros, in-fol.

10. Bonaparte, en habit bleu, an VI, in-fol.

11. Bonaparte, premier consul, en habit rouge, d'après Appiani, an XI, ovale in-fol.

12. Bonaparte, Cambacérès et Lebrun, d'après Vangorpe, in-fol.

13. Napoléon, d'après Garnerey, ovale.

14. Napoléon, en costume impérial, assis sur le trône, d'après Garnerey, grand in-fol.

15. Pie VII, in-4.

16. Le Prince Eugène, in-fol.

17. Louis XVII et Louis XVIII, 2 p. en noir.

18. Louis XVIII en noir, médaillon in-8.

19. Louis XVIII en couleur, d'après Pasquier, in-fol.

20. Tête de Pleureur, dédiée au citoyen Chaptal.

21. Costumes militaires russes, suite de 8 p. in-8 en couleur, bien exécutées (gravées avec Jazet).

22. Ce qui donnera une idée exacte de la faiblesse des motifs d'estampes sous le premier Empire, ce sont deux grandes pièces, curieuses à force d'être ridicules, sur *le Beau Dunois*, avec des couplets

de *Partant pour la Syrie* en guise de légendes. Le peintre Mallet et le graveur ont fait cela sans rire !

ALLAIS (Louis-Jean), né à Paris en 1762, graveur au lavis et à l'aquatinte, rue de la Bûcherie n° 14, mort en 1833, a reproduit, à la fin du xviiie siècle, divers sujets d'après Carle Vernet et Swebach. Comme estampes modernes, nous relevons dans son œuvre :

1. Seize Vues des Jardins de Paris et de ses environs, d'après Mongin, in-fol.
2. La Colonne de Rossbach (18 octobre 1806).
3. La Vénus Hottentote (mars 1813).
4. Planches pour la *Description de l'Égypte*, de Jomard et Denon.
5. Nouveau Gage de Félicité, allégorie sur la Naissance du Roi de Rome.
6. Alexandre Ier.
7. Le Comte Imbert de la Platière.

ALLAIS (Jean-Alexandre), fils du précédent, né en 1792, élève d'Urbain Massard, et de Fosseyeux dont il épousa la fille, graveur au burin avec manière noire, genre fort en vogue pendant la Restauration et le règne de Louis-Philippe. Il est mort en 1850.

Voici une liste de ses estampes donnée par le *Manuel* de Le Blanc, livre malheureusement inachevé, imparfait sans doute (ce n'est pas nous qui avons le droit de le lui reprocher), mais qui a le mérite d'être le premier catalogue général tenté dans cette forme, et qui, tel qu'il est, a rendu et rend encore bien des services :

1. La Belle Féronnière et la Joconde, de L. de Vinci, 2 p. in-8.

2. Jérémie, d'Horace Vernet. — Saint-Vincent-de-Paul, de Robert Fleury.— Phrosine et Mélidor, de Rioult, 1831. — Effié et Jenny, La Jolie Fille de Perth, de Schopin.— Don Juan et Haydée, de Dubufe.— Leçon de Henri IV, de Fragonard.— Sainte Thérèse; Arrestation de Charles Ier, Charles II fugitif; Rubens, Ribéra; Page indiscret, Page gourmand, de Jacquand. — Van Dyck peignant son premier tableau, de Ducis. — Le Bon Curé, Le Médecin bienfaisant, Les Réfractaires, de Duval Lecamus. — Prédiction accomplie, Rencontre à l'église, Sortie de l'église, de Roëhn.— Le Maire charitable, L'Heureux Avocat, de Charpentier. — L'Honnête Négociant, de Latil. — Imprudence et Malice, Séduction et Jalousie, de Franquelin. — Réprimande, de Destouches.— Glaneuse, Batelière, de Court. — Napoléon à son Fils, L'Enfant volé, de Grenier. (Presque toutes ces estampes sont in-fol.)

3. Fernand Cortès, Fénelon, Lamoignon, Marbeuf, Mourad-Bey, L.-B. Picart, Poniatowski, Soult, d'après divers.

4. Vierge à la Croix (portrait de M^me Dubufe), la Duchesse de Montmorency, d'après Dubufe, in-fol.

5. Frontispices pour *Aventures d'un Marin de la Garde impériale*, par H. Ducor, 1833.

ALLAIS (Paul), né à Paris le 13 avril 1837. Graveur, fils de graveur, triplement petit-fils de graveurs et de graveuse, arrière-petit-fils de graveur : voilà, certes, une belle généalogie artistique.

Son arrière-grand-père est Pierre-Claude Briceau, mort en 1795, peintre, et qui a gravé à la manière du crayon une petite pièce de Baudouin (les Plaisirs réunis), et une autre, très voluptueuse, d'après Lainé (l'Agréable Repos).

La fille de Briceau, Angélique, qui épousa Jean-Louis Allais, gravait fort bien en couleur; elle a publié, à l'époque de la Révolution, une série de grands médaillons de Rousseau, Mirabeau, Chalier, Lepelletier, Marat, Charlotte Corday, Barra et Viala; puis les Vingt-cinq Préceptes de la Raison, et plus tard, des *Vues de jardins*. Elle est morte en 1827.

Jean-Baptiste Fosseyeux, grand-père maternel de notre artiste, est élève de Nicolas de Launay, et s'est fait connaître par diverses estampes de la *Galerie du Palais-Royal* et du *Musée Français*, notamment par une reproduction de la Femme

hydropique de Gérard Dow. Nous venons de dire que sa fille épousa J.-A. Allais.

Paul Allais, élève de Drolling et de son père, a commencé par graver, comme ce dernier, par le procédé de burin joint à la manière noire. Depuis il a eu recours, tantôt à ce procédé mixte, tantôt au burin seul. C'est un des graveurs accrédités de notre époque, pour les reproductions de tableaux remarqués aux Salons, publiées par les grandes maisons qui font le commerce des estampes. Il a gravé à lui seul une partie importante du fonds de l'éditeur Bulla.

1. La Maîtresse de Louis le More, d'après Luini, eau-forte et manière noire.

2. Portrait de la Duchesse douairière de Montmorency, d'après Dubufe, signé *Allais père et fils* (Exposé au Salon de 1848).

 Il faut citer également, dans ces pièces de début, un petit portrait de Napoléon III, qui ne fait pas honneur à celui qui l'a dessiné : Horace Vernet.

3. Léonard de Vinci peignant la Joconde, d'après Mme Brune, 1849.

4. Le Cygne, d'après Schopin, 1850.

5. Télémaque chez Calypso, d'après Papety, 1851.

6. Promenade vénitienne, d'après de Pignerolle, 1852.

7. Le Matin de Noël, d'après Holfeld, 1853.

8. Le Doge Mocenigo chez Paul Véronèse, d'après Hamman, 1854.

9. Le Pain du Ciel, d'après Holfeld, 1856.

10. Raphaël peignant la Princesse d'Aragon, d'après de Pignerolle, 1856.

11. Beethoven chez Mozart, d'après Merle, 1858.

12. Dante à Ravenne, d'après Hamman, 1859.

13. Shakespeare lisant une œuvre à sa famille, d'après Hamman, 1860.

14. La Vierge de Séville, d'après Murillo, 1862.

15. Alcibiade, d'après Schopin, 1862.

16. Cornélie, d'après Schopin, 1863.

17. La Cour de Laurent de Médicis, d'après de Kayser, 1864.

18. L'Atelier de Raphaël, d'après de Kayser, 1866.

19. Daniel, d'après Schopin, 1869.

20. Noé, d'après Schopin, 1869.

21. Haydn, d'après Hamman, 1869.

22. Le Nid abandonné, d'après Désandré, 1872.

23. Stratonice, d'après Schopin, 1873.

24. Les Maîtres de la Musique, apothéose, d'après Schopin, 1873.

25. Théano écoutant une leçon de Pythagore, d'après Coomans, 1873.

26. Haëndel, d'après Hamman, 1874.

27-28. Pour les Pauvres ; Pour mon Père, 2 p. d'après Coomans, 1874.

29-30. Les Bourgeois de Calais ; Jeanne d'Arc, 2 p., d'après Schopin, 1875.

31. Adieux d'Hector et d'Andromaque, d'après Maignan, 1875.

32-33. Patriciæ puellæ educatio ; Regii pueri educatio, 2 p., d'après Coomans, 1875.

34. Le Fauteuil vide, d'après Baugniet, 1875.

35. La Coupe de l'Amitié, d'après Coomans, 1876.

36. Bach, d'après Hamman, 1876.

37. L'Atelier de Murillo, d'après Hamman, 1877.

38-39. Le Pas échevelé ; Les Jouets, 2 p., d'après Coomans, 1877.

40-43. Homère ; Phidias ; Apelle ; Terpandre, 4 p., d'après Coomans, 1878.

44-45. La Danse du Voile ; La Toilette de la Sultane, d'après Richter, 1878.

46. Charles IX signant la Saint-Barthélémy, d'après Gide, 1878: Très grande estampe exposée au Salon triennal de 1883.

47. La Soupe de Bébé, d'après Rougeron, 1878.

48. Le Baiser, d'après Saintin, 1878 (Salon triennal de 1883).

49-50. Le Grand-Père ; La Grand-Mère, 2 p. d'après Adan, 1878.

51. Virginie quittant l'Ile de France, d'après Jules Lefebvre, estampe exposée au Salon de 1884.

C'est la plus petite estampe du graveur, qui a toujours

exécuté de très grandes planches, mais c'est une de ses meilleures : il sait modifier sa manière à propos.

Beaucoup de ces estampes de Paul Allais ont eu du succès et se sont vendues à un nombre considérable d'épreuves (1).

ALLEMAND (Louis-Hector), peintre-paysagiste et aquafortiste, né à Lyon le 5 août 1809. Comme graveur, il s'est formé sans maître. Il tirait ses eaux-fortes à petit nombre d'épreuves, pour ses

(1) Le commerce des estampes modernes est aujourd'hui très actif.

Il y a d'abord une clientèle de luxe, qui les collectionne dès leur apparition, et qui acquiert à beaux deniers comptant toute une hiérarchie d'épreuves de prix, que les éditeurs ont dû créer pour satisfaire leur passion : épreuves inachevées, d'essai, de remarque, épreuves d'artiste, épreuves avant la lettre sur parchemin, sur japon, sur chine, sur blanc, épreuves avec la lettre sur papiers spéciaux.

Mais les gravures n'ont pas seulement pour destination les portefeuilles des curieux, elles ont surtout pour but de décorer les appartements : décoration froide, mais plus abordable pour beaucoup que les tableaux. Sous ce rapport, une gravure, nous ne dirons pas réussie, mais qui réussit, est une fortune. Pendant un temps on ne voit plus qu'elle sur tous les murs. Inutile de citer des exemples, chacun en a de présents à la mémoire. Il y a l'estampe à la mode, comme il y a l'opéra, la chanson, la comédie en vogue.

Enfin, la gravure étant le tableau du pauvre, les éditeurs sont tenus d'avoir un fonds d'estampes spécial, dans les prix doux, à l'usage du gros public, lequel en est encore, qui le croirait ? à aimer en gravure les mêmes sujets dont il se moque quand il les voit sur des pendules de la Restauration : les sujets troubadours et sentimentaux, les Henri IV et Gabrielle d'Estrées à la manière noire, les Héloïse et Abailard au lavis ; il s'en fait une consommation considérable.

Les prix élevés des épreuves de luxe à leur apparition se maintiendront-ils ? Les productions d'une époque subissent généralement une dépréciation très marquée dans la période qui suit, quitte à reprendre plus tard, s'il y a lieu, leur valeur et au delà. Qu'arrivera-t-il des gravures actuelles ? Il serait hasardeux de prophétiser là-dessus. Les futurs amateurs feront leur

amis, et ne les mettait point dans le commerce. Il a fourni à Le Blanc, qui l'a publié, un catalogue de cinquante pièces de lui. Nous en donnons les titres, renvoyant au *Manuel* pour les descriptions. Ces pièces sont de format in-8 ou petit in-4.

Œuvre de peintre-graveur très intéressant. Malheureusement les pittoresques eaux-fortes d'Allemand sont si rares qu'il est presque impossible de se les procurer.

choix, et il y aura des choses très recherchées, cela est certain : gravures, eaux-fortes, lithographies, bois ou vignettes.

Mais, en ce qui concerne particulièrement les gravures de l'époque actuelle, on peut remarquer déjà — la question de talent mise à part — que la plupart ont contre elles le choix des sujets représentés, ce qui est d'une importance décisive. Loin de former un ensemble homogène, comme ce que l'on appelle les gravures de l'École française du XVIIIe siècle, loin de représenter des sujets actuels et vivants, les seuls susceptibles de devenir des documents instructifs dans l'avenir et de faire pardonner ainsi bien des faiblesses et bien des monotonies d'exécution matérielle, ce sont des motifs disparates empruntés à tous les temps et à tous les peuples. Il est à craindre que les collectionneurs du vingtième siècle n'aient pour ces restitutions plus ou moins habiles la même indifférence que nous avons aujourd'hui pour les guerriers grecs et romains si en faveur il y a quatre-vingts ans. Les graveurs qui, en dehors du profit immédiat, se préoccupent de laisser un souvenir durable dans la mémoire et dans les portefeuilles des curieux, ne doivent pas négliger ce point de vue.

Il est nécessaire de signaler ici une cause d'infériorité qui peut paraître accessoire et qui, en réalité, est capitale : c'est la déplorable qualité de nos papiers modernes. Plus de ce beau vergé d'autrefois, de pur chiffon, ferme et souple à la fois, sonore, brillant, non collé et perméable à l'encre, épais, où la planche marquait ses bords par une dépression vigoureuse, chère à tous les amateurs d'estampes. Aujourd'hui, les papiers de Hollande, durs, secs, laminés, très collés et peu pénétrables à l'impression, donnent généralement, après avoir été mouillés pour le tirage, des épreuves gondolées, défaut auquel on remédie mal. — Le papier vélin, employé depuis l'époque du Directoire, donne à la gravure l'aspect sec et pauvre. — Le chine blanchi et collé sur papier-pâte, a l'apparence d'un à-peu-près, et disons le mot,

Aujourd'hui, retiré aux environs de Lyon, H. Allemand ne s'occupe plus que de peinture.

1. Le petit Pont. — 2. La Maison dans les arbres. — 3. Les Broussailles. — 4. Le Voyageur à cheval et les trois Oiseaux. — 5. La Palissade. — 6. Le Pêcheur.— 7. Le grand Chemin (1839). — 8. Le Château dans l'île. — 9. Bords du Rhône. — 10. La grande Porte.— 11. Le Batelier.— 12. L'Intérieur d'un bois (Une copie, par Marvy, publiée dans l'*Artiste*). — 13. La Croix gothique. — 14. Les deux grosses Roches. — 15. Le petit Hangar. — 16. La Femme et l'Enfant au bord de l'eau.— 17. Les deux

sent la camelotte. — Le papier du Japon, actuellement très en faveur pour les livres et pour les gravures que son ton chaud et doux fait valoir, a l'inconvénient de s'érailler, de s'éplucher par le frottement. Nos descendants seuls pourront dire au juste ce qu'il vaut. — Quant au papier mécanique, il est cotonneux et mou. Trop heureux encore quand c'est du papier, et non une bouillie chimique où entrent, à côté de fibres végétales rares et étranges, blanchies aux acides, du kaolin, du carbonate de chaux, du sulfate de baryte, du sulfate de plomb, de la terre de pipe, du plâtre, de la pâte de bois, etc., produit industriel funeste aux arts, terrain tout préparé pour les ravages de la piqûre. Nos estampes modernes, même celles qui sont admirablement gravées, donnent invinciblement la sensation de quelque chose qui n'est pas fait pour se conserver et durer !

Ceci n'est pas une boutade, mais une vérité absolue, qui ne concerne pas que les estampes. Demandez à n'importe quel inspecteur général des archives et des bibliothèques ce qu'il faut penser des papiers modernes au point de vue de la conservation future des livres et des documents historiques ? Et ne voyons-nous pas tous les jours des livres, qui ne datent que de quarante ans, n'être plus qu'une vaste tache de piqûre ? Que si on les fait reblanchir, ils tombent en miettes.

Les éditeurs s'en plaignent, les artistes en gémissent. C'est la faute de l'industrie, nous sommes infiniment trop savants. Celui qui retrouvera la formule d'un vrai bon papier, anti-chimique, anti-perfectionné, celui-là, disons-nous, fabricant ou éditeur, sera vraiment digne d'une récompense nationale.

Chasseurs. — 18. La Grange à foin. — 19. Le Voyageur. — 20. La Bergère. — 21. La Chapelle. — 22. Le Paysage aux quatre arbres. — 23. Les grandes Fabriques. — 24. La Vallée. — 25. La Chaumière, 1832. — 26. Les Canards, 1833. — 27. Le Moulin à vent, 1835. — 28. La Petite Butte, 1836. — 29. Études de Rochers et de Broussailles, 1836. — 30. Le Pâtre, 1836. — 31. Le Cavalier, 1838. — 32. La Vache, 1838. — 33. Le Repos sous les arbres, 1838. — 34. Le Dessinateur, 1838. — 35. La Danse sous les arbres, 1840. — 36. Les Rochers, 1848. — 37. L'Arbre sec, 1841. — 38. Le Chemin dans les roches, 1841. — 39. La Lisière du bois, 1841. — 40. Le grand Ravin boisé, 1841. — 41. Le Pont de bois, 1844. — 42. La Rivière ombragée, 1844. — 43. Le Gué, 1845. — 44. Le Mur de pierre, 1846. — 45. L'Arche de pierre, 1849. — 46. Les Blanchisseuses, 1849. — 47. Le Canot, 1849. — 48. Les trois Vaches sur la lisière du bois, 1849. — 49. Le Chariot, 1849. — 50. L'Homme accroupi, 1849.

> Ici s'arrête la liste donnée par Le Blanc. « La faiblesse de ma vue, — lui écrivait Allemand en 1850, — me défend aujourd'hui de graver. Je m'occupe activement de peinture ; cependant, de temps en temps, il me passe par le cerveau des idées de sauter par dessus les injonctions des médecins, et à de longs intervalles je prends la pointe. » Et en effet, nous relevons un certain nombre d'eaux-fortes postérieures à cette date.

51. Paysage en largeur, croquis in-8, non signé. — 52. Le Rossignol et les Habitants d'un marais, fable, imprimerie Fugère, Lyon, in-12 carré. — 53. Études d'arbres au bord d'une mare, in-4 carré, signé au bas et à droite, *Allemand*, *1851*. —

54. Paysage, in-4 carré, signé au bas et à droite, *H. Allemand*, *1852*. — 55. Croquis à la pointe sèche, in-4 en l., daté *1857* au bas et à gauche. — 56. A Pontchéry, Isère, vue d'une chute d'eau sur des rochers et arbres, in-4 en l. — 57. Bords du Rhône près de Lyon, in-4 en l. — 58. Paysage de l'Isère, in-4 carré, *1865*. — 59. Vue d'Optevoz, Isère, in-4 en l., *1868*. — 60. Bords du Rhône, croquis en l. — 61. Étang de la Dombe, in-4 en l., signé au bas et à droite, *H. Allemand*, *1869*. — 62. Craponne, Isère, in-4 en l., *1871*. — 63. Les Bords d'un étang en Bresse, in-4, signé au bas et à gauche, *H. Allemand*, *1873*. — 64. Le Pêcheur et son chien au bord de la rivière, in-4 carré, *1877*. — 65. Bois de la Charbonnière, *1877*.

ALLEMAND (Gustave), fils du précédent, peintre de paysages et graveur à l'eau-forte.

1. Paysage d'après Hobbema, in-4. — 2. Un Moine à barbe blanche assis à une table, in-4, signé au bas et à gauche, *G. A.*, *74*. — 3. Vue de Lyon prise des hauteurs, in-4 en l., *G. Allemand*, *1874*. Planche détruite. — 4. Vestibule de mon atelier (avec une jeune femme debout tenant un verre d'eau), in-4, signé sur la marge inférieure, *G. Allemand*, *1874*. — 5. Mon Cabinet, in-4. — 6. Ma Cuisine, in-4. — 7. Une rue à Crémieu (Isère), *G. Allemand*, *75*, in-8. — 8. Le Canal et la vieille Église à Crémieu, in-6. — 9. Fontaine des Capucins à Crémieu, in-4 en l., *G. Allemand*, *75*. — 10. Paysage avec une femme sur un chemin le long d'une rivière, in-8

en l. — **11.** Paysage avec ruines, croquis sur nature, in-18 en l.— **12.** Paysage avec rivière, croquis sur nature, in-12 en l., signé au bas et à gauche, G. Allemand, 1878.

ALLIER (Achille). Frontispice à l'eau-forte pour *Un an de poésie*, d'Alfred Rousseau, 1836.

ALLONGÉ, né à Paris, élève de L. Cogniet et peintre bien connu pour ses beaux paysages au fusain, a fait dans sa jeunesse quelques lithographies qui n'ont point été mises dans le commerce.

En 1860 il a publié, en collaboration avec M. Mercier, un album de *Vues d'Hyères*.

Il a exécuté deux ou trois eaux-fortes, des dessins sur bois pour *l'Illustration* et *le Monde illustré*; pour *les Reines du Monde*, publication d'Armengaud, l'*Histoire des Peintres*, de Charles Blanc, *les Promenades de Paris*, publiées par Rothschild, *la Forêt de Fontainebleau*, par J. Claretie.

Allongé était tout indiqué pour publier un *Cours de fusain* : on lui en doit même deux, édités, l'un par Goupil, en 54 modèles, l'autre par Bernard. Ce que l'on devinerait moins, c'est qu'il a dessiné tous les bois d'un volume sur les *Gallinacés*, de M. Lemoine.

ALOPHE (Menut), peintre, a lithographié de nombreux portraits, qui représentent presque tous des personnages intéressants.

1. Nouvelle tête de polichinelle adoptée par tous les marchands de jouets d'enfants, *A. M.* (Charles X), chez Aubert, in-8 à claire-voie. — Polignac, pâtissier de l'ex-cour de France. — Dévouement de Curtius (Louis-Philippe, à cheval, se jetant dans le gouffre... de la Royauté. Pour *la Caricature*, 1831).

2. Le Duc d'Orléans, en artilleur de la garde nationale, petite lithographie à claire-voie.

3. Achard, Ad. Adam, Ancelot, Arnal, Bayard, H. Bertini, L. Blanc, Blanqui aîné, E. Briffault, Carmouche, les frères Cogniard, Dantan jeune, P. Delaroche, Em. Deschamps, Louis Desnoyers, Donizetti, Dumanoir, F. Duret, Duveyrier, Em. Forgues (Old Nick), Géraldy, L. Gozlan, Eug. Guinot, Victor Hugo, Jacotot, Levassor, Lherminier, H. Lucas, Marochetti, Melesville, Merle, Du Mersan, Méry, Meyerbeer, Nisard, Ch. Plantade, Em. Prudent, Comte de Rességuier, Cam. Roqueplan, De Rougemont, Em. Marco de Saint-Hilaire, Scribe, Ambroise Thomas, Varin, Mme Ancelot, Louise Colet, Marie Dorval, Carlotta Grisi, Pauline Leroux, Taglioni, Flora Tristan (*Galerie de la Presse, de la Littérature et des Beaux-Arts*, chez Aubert), 1838-43, in-4.

4. Anicet, Bayard, Dumanoir (*Répertoire dramatique des Auteurs contemporains*, chez Aubert). — Roger, rôle du Guittarero, in-4. — Dérivis, in-4,

1841. — Rubini. — Bardou. — Lepeintre jeune dans *Mon coquin de Neveu*, (Vaudeville), 1837. — M. et M^me Taigny dans *Trop Heureuse*, (Vaudeville). — Artol, H. Vieuxtemps (*la France musicale*). — Haas. — Filtsch. — Magu, tisserand. — Henri Mondeux, jeune mathématicien. — Pauline Leroux, in-4. M^me Plessy (*l'Artiste*), 1839. — Teresa Milanollo, 1842. — Barre, père, Casimir Delavigne, M^elle Rachel (*la France littéraire*), 1840. — Les évêques Graveran, Chatrousse, Morlot (*Galerie catholique contemporaine*).

5. Travestissements de cette année 1836, chez Aubert, 6 p.

6. Paris amusant, album lith., 1838.

> Le Galop chez Musard. — La Cachucha aux Variétés, dansée par M. Odry et M^lle Esther dans *les Saltimbanques*. — Mercredi des Cendres, descente de la Courtille. — Longchamps de cette année.

7. Musée pour rire. — Caricatures de modes, 1838. — Seul pouvoir absolu reconnu par les Français (Code de la Toilette), 1838.

8. Petites Macédoines, par Aubert.

9. Essais lithographiques, par Menut, 1831, titre et 12 p.

10. Planches diverses pour *l'Artiste*, la *Revue des Peintres*, d'après Delacroix, Bergeret, Ziégler, Boulanger, Collignon, Marilhat, Decamps, Dupré, P. Huet, et d'après ses propres compositions : Les Enfants du Fermier, La Fin d'une triste journée (Salon de 1838), La Lettre de recommandation, Le Tombeau des aïeux, La Lune de miel, Le Galérien,

La Chercheuse d'esprit, Comment l'esprit vient aux filles, Une Liaison dangereuse, Je l'aimais tant ! La petite Poste, etc., La Veuve du grenadier, d'après Raffet.

11. Lith. pour le *Journal des Jeunes personnes*, la *Gazette des Enfants*, 1833 et suiv. — *La Petite Exposition*.

12. *Album du Ménestrel*, diverses pièces.

13. Titres pour morceaux de musique : L'Oratoire, ballade par Barrault de Saint-André, paroles d'Edgard Thierry.— J'aime la Nuit, rêverie.— Milner l'insensé, musique de Clémanceau.— Pauvre Mère ! — L'Abandonnée.— Album de Louis, contredanses. — Duo des cartes, M*me* Stolz et Barroilhet dans *Charles VI (la Sylphide)*.

14. Lithographies diverses, publiées presque toutes par Goupil.

> Le Dernier Ami, 1845 ; Dernier espoir du Pauvre, Infortune ; Les Enfants du nocher, La Prière des orphelins ; Passé, présent, avenir ; *Alophe pinx. et lith.* (Sujets sentimentaux, qui émeuvent le gros public comme un cinquième acte de mélodrame.) — Un Nid dans les bois, Un Nid sous les bois, etc., etc.

15. Les Femmes rêvées (par Alophe), suite de grandes lithographies publiées chez Goupil.

> La Présentation, Le Billet doux, Les Fleurs des champs, Le Panier de roses, Contemplation, Une Amazone, La Prière, Premières Amours, Une Voisine, La Passion des chiffons, Près du torrent.

16. Portraits divers, publiés à partir de 1848. — Arago, J. Arago, Bastide, Béranger, Bixio,

L. Blanc, Buchon, Cabet, Canrobert, Cavaignac, Cavour, Changarnier, Ath. Coquerel, Prince Ghika, Em. de Girardin, Lacordaire, Lamartine, Lamoricière, Ledru-Rollin, Amiral Napier, Prince Louis Napoléon, Prince Napoléon, Omer-Pacha, Sénard, Thiers. — M^{me} Lauters, Th. Milanollo, Charlotte Dreyfus, etc., etc. — Les Violateurs de la paix du Monde (l'Empereur Nicolas, etc.), 1^{er} janvier 1855. — La Famille impériale.

AMAURY-DUVAL. — Une eau-forte (*Berger grec*) pour *le Musée*, revue du Salon de 1834, par Alexandre Decamps, un vol. in-8.

AMÉDÉE (JULES). — Paysages à l'eau-forte, vingt pièces, du format in-12 à l'in-8, portant toutes le nom *Jules Amédée* en grandes capitales sur la marge du haut, et dans le bas l'adresse de l'imprimeur Pierron, 1, rue de Montfaucon (1856).

ANASTASI, peintre et lithographe contemporain.

1. Lithographies très soignées de paysages, d'après Cabat, Corot, Diaz, J. Dupré, Isabey, Le Roux, Martin, Th. Rousseau, Lambinet, etc.

2. *Toi qui seras César-Auguste, enfant divin*, allé-

gorie sur la naissance du Prince impérial, 1856. Lith. in-fol. en l., légende en vers de Philoxène Boyer.

ANCELIN (M^me). Il faut aller chercher ce nom sur une gravure du volume intitulé *les Femmes de Balzac* (veuve Janet, 1851), illustré de figures genre keepsake. N'en disons rien de plus.

ANCELLET, ne nous est connu que par une vignette pour le Diplôme de la *Société Archéologique du Midi de la France*. Toulouse, 1851.

ANDRÉ. — Il n'est pas dans notre plan d'écrire ici une histoire suivie de la lithographie en France. D'autres se sont, d'ailleurs, déjà chargés de ce soin. Cependant nous arriverons au même but par une voie détournée, lorsque l'ordre alphabétique aura fait successivement passer sous nos yeux l'œuvre de chaque lithographe.

C'est ainsi que nous avons à signaler maintenant le nom de M. André, qui tenait un magasin de musique à Offenbach, et qui fut l'importateur en France du procédé lithographique, pour lequel il prit un brevet vers 1802.

Nous n'avons pu retrouver aucun de ses essais, si toutefois il a lui-même lithographié.

La question, autrefois soulevée, de savoir quel est le véritable inventeur de la lithographie est résolument tranchée en faveur de Senefelder. Il n'y a pas à y revenir (¹).

Mais si l'invention est bavaroise, dans la pratique la lithographie est française par les artistes qui s'y sont illustrés, et l'ont illustrée du même coup.

Après une période de grand éclat, elle fait aujourd'hui peu parler d'elle. Elle règne en souveraine, il est vrai, dans le domaine du modèle de dessin, de l'affiche, du titre de morceau de musique et de chansonnette. Par elle, la postérité connaîtra les scènes capitales de nos opérettes et le galbe inimitable de l'Amant d'Amanda, du petit Bossu parisien et de l'Homme à la tête de veau. Mais est-elle morte pour l'art ? Espérons que non : peut-être surgira-t-il quelqu'un pour la tirer de sa léthargie (²). Nous voulons dire quelqu'un

(1) Voyez l'ouvrage de Senefelder sur l'invention de la lithographie, ou l'analyse qui en a été donnée par M. Hédou dans son étude sur *la Lithographie à Rouen*; et encore diverses préfaces de catalogues de vente, par M. Burty.

(2) Ce vœu paraîtra étrange aux exclusifs qui, de la gravure, n'admirent que quelques morceaux bien connus désignés à leur attention par les traités spéciaux. Souhaiter le réveil de la lithographie ! est-ce assez ridicule !

L'opinion, pourtant, n'est pas nouvelle ; elle a été émise il y a vingt ans par M. le vicomte Henri Delaborde, dans son étude sur la lithographie publiée par la *Revue des Deux-Mondes*.

C'est également l'idée exprimée par M de Lostalot dans un article sur la lithographie qui termine son ouvrage sur les *Procédés de la gravure*.

Ne désespérons pas non plus de voir la chromolithographie sortir un jour

d'exceptionnellement original, car autrement nous avons beaucoup de très bons lithographes.

ANDRÉ (Alexandrine). A ce nom Le Blanc inscrit une pièce historique in-fol. : *Aux 27, 28, 29 Juillet 1830*, inscription dont les lettres et les chiffres sont remplis d'épisodes.

ANDRÉ (Jules), peintre et graveur à l'eau-forte, né à Paris en 1807, premier peintre à la manufacture de Sèvres en 1836. — *Paysage* (1848), petite pièce in-8.

ANDREW, BEST, LELOIR. Il est impossible de séparer ces trois noms, que l'on voit figurer si souvent sur une seule et même pièce et qui nous rappellent immédiatement les illustrations des commencements du *Musée des Familles* et du *Magasin pittoresque*, premiers efforts de la gravure sur bois renaissante, et depuis si prospère. C'est à ce titre qu'il faut conserver le souvenir de ce brelan de graveurs.

de l'ornière. Certains signes font penser qu'un artiste habile pourrait assouplir et harmoniser ce procédé. Un portrait de *Sarah Bernhardt* d'après Bastien-Lepage, récemment chromolithographié par les imprimeurs Testu et Massin, est une remarquable estampe en couleur. Il ne déparera aucune collection, et nous le signalons pour prouver qu'il y a quelque chose à faire dans cette voie.

1. VIGNETTES DIVERSES, ETC.

Andrew, Best et Leloir ont gravé pour *l'Illustration* et autres journaux illustrés : entre autres choses, un panorama des boulevards de Paris tels qu'ils étaient il y a quarante ans. Cette gravure sur bois, qui mesure plusieurs mètres de long, a déjà un intérêt rétrospectif ;

Le *Livre d'Heures* de l'abbé Affre, illustré par Gérard Séguin, 1837 ;

Le *Vicaire de Wakefield* et le *Molière* de Johannot ;

Les *Aventures de Télémaque* (Mallet, 1840). Toutes les gravures de ce volume sont marquées du monogramme *ABL* ;

Les *Scènes de la vie privée et publique des animaux*, Le *Jardin des Plantes*, l'*Histoire de Napoléon* de Laurent de l'Ardèche, *Faublas*, *Le Diable à Paris* ;

Des placards où se trouvent toutes sortes de gravures sur bois d'après Gavarni, Bertall, Damourette, etc.;

Une foule de frontispices, de titres, dans le détail desquels on comprend que nous n'entrions pas ; cela descend jusqu'aux illustrations pour livres de cuisine et aux images pour prospectus comme celui de *l'Ami du cuir*, « longtemps les produits étrangers ont eu en France une vogue incompréhensible..... la prévention déraisonnable avait même rejeté les cirages français !.... »

2. VIGNETTES ROMANTIQUES.

Dans son livre ingénieux sur les *Vignettes romantiques*, M. Champfleury se demande ce que penseront les générations futures des éloges prodigués aujourd'hui aux vignettistes du xviiie siècle. Si Cochin filius est un génie, dit-il, que dira-t-on du Poussin, et ne peut-on trouver des degrés entre l'admiration qu'on accorde à Gravelot et celle qu'on donne à Phidias ? — Reprenant la question pour notre compte, que dira-t-on, ajouterons-nous, de notre goût actuel pour les romantiques et leurs illustrations? On dira, semble-t-il, que sans être le Poussin, les vignettistes du xviiie siècle ont fait briller leur art du plus vif éclat pendant un demi-siècle et que c'est bien quelque chose, et que, *dans leur genre*, ils ont été incomparables (ne fait pas les illustrations des *Chansons de La Borde* qui veut!) ; que si les bois et les eaux-fortes qui accompagnent les livres de 1830 n'ont rien de commun avec la Minerve du Parthénon, ils ont leur petit intérêt. D'ailleurs, il serait peu pratique aujourd'hui de

chercher à avoir chez soi sa petite collection de Phidias, il n'y en a plus et l'on n'en fait pas ; il est plus facile de former une bibliothèque de livres à figures. De là la nécessité d'avoir pour se guider des ouvrages spéciaux. Celui que l'on doit à M. Champfleury est non seulement utile, mais encore fort amusant. Sans plus tarder, nous allons y puiser quelques indications concernant nos graveurs.

Andrew a gravé seul, des bois de Johannot, Monnier et autres pour *Le Roi des Ribauds*, *La Danse macabre*, *Vertu et Tempérament*, du bibliophile Jacob ; *Les Intimes*, de Masson et Brucker, 1831 ; *Le Roi s'amuse*, 1831 ; *Souvenir de fidélité*, d'A. de Calvimont ; *Victor*, poème anonyme ; *La Montagne*, d'Hauréau, 1834.

Avec Leloir, des vignettes pour *Le Vendéen, épisode de 1793*, d'Eymery de Saintes, d'après Tony Johannot ; *La Table de nuit*, de Paul de Musset, 1832.

Avec Leloir et Best, des vignettes pour *Contes de bord*, d'Édouard Corbière, 1833 (Jollivet) ; *La Strega*, d'Ernest Fouinet (Gigoux) ; *Deux Époques*, de Clémentine Mame ; *Le Lit de camp*, de B. de Gurgy (T. Johannot) ; *L'Enfer de l'esprit*, d'Aug. Vacquerie, 1840 (L. Boulanger).

Ces bois, aux blancs et aux noirs heurtés, illustrant des romans dont on ignore aujourd'hui jusqu'au titre, et sur beaucoup desquels la France d'alors se jetait avidement, ne sont pas sans mérite. Ils appartiennent à cette première période de gravure où l'on exécutait en fac-simile, en suivant de très près le trait du dessinateur. Mais le tirage trahissait les efforts des graveurs, on ignorait encore le précieux artifice dit de *la mise en train*, si simple et si efficace, qui, au moyen de petits morceaux de papier découpés et appliqués sur la presse aux endroits convenables, rachètent les défauts de niveau du bois, et font obtenir les effets de vigueur où on les désire. (M. Brivois, dans sa *Bibliographie des Ouvrages illustrés du XIXe siècle*, attribue la première application du procédé des découpages pour la mise en train à l'ouvrier Aristide Derniame, vers 1835.)

ANDRIEU. — Un petit *Paysage* à l'eau-forte, 1850.

ANNEDOUCHE (Alfred), né à Paris en 1833, graveur au burin et à la manière noire, élève d'Achille Martinet et de Gleyre ; exécute de grandes estampes pour les éditeurs Goupil, Bulla et Delarue ([1]).

1. La Fuite en Égypte, d'après Portaëls.—2. Au bord de la mer, d'après Brochard.—3. Près des Cascades, id.—4. Retour des Hirondelles, id.—5. Jeune Fille aspirant au ciel, d'après Zuber Bühler. — 6. Jeune Fille regrettant la terre, id.—7. Pécheresse, id. — 8. La Tentation, d'après Bouguereau.—9. Frère et Sœur, pendant de la pièce précédente.— 10. Petites Maraudeuses, d'après Bouguereau. — 11. L'Orage, pendant de la pièce précédente. — 12. La Sœur aînée, d'après Bouguereau. — 13. Le Coquillage, id. — 14. Le jour des Morts, d'après P. A. Cot.— 15. Cendrillon, d'après Lejeune. — 16. La Demande en mariage, d'après Merle. — 17. La Visite des grands-parents, id.— 18. La Fête de la grand-mère, d'après Lenfant de Metz. — 19. Les Trésors d'une mère, d'après A. Jourdan. — 20. L'Assomption, d'après N. Poussin. — 21. Meyerbeer, très grand in-fol. en l., d'après Hamman.

ANSELIN (Jean-Louis), 1754-1823. Ses bons

[1] Un petit portrait de Duplessi-Bertaux, qui date de la Restauration, est signé *Annedouche*. Sous ce nom, on trouve aussi un portrait de Perrault qui n'est autre chose qu'une planche gravée au XVIIIe siècle par Ingouf, et à laquelle on a refait un encadrement, et enfin des planches d'histoire naturelle.

travaux, notamment le portrait de M^me de Pompadour en Belle Jardinière, datent du xviii^e siècle.

> 1. Figures de Monsiau pour *la Pitié*, de Delille, 1803, gravées sous la direction d'Anselin, par Courbe, Berthaud et Duparc.
>
> 2. *Molière lisant son Tartuffe chez Ninon de Lenclos*, d'après Monsiau, in-fol. en 1.
>
> 3. *Louis XVIII*, in-8.

APPERT (A.), graveur à l'aquatinte, travaillait à Paris, années 1840 et suivantes.

> 1. Vues de Paris : Arc de Triomphe de l'Étoile. Lassus.— Colonne de Juillet.— Chambre des Pairs. Jardin des Plantes.— Hôtel-de-Ville.— Boulevards, d'après Testard. — 2. Aspect général de Paris, très grande vue, d'après son propre dessin. Estampe commerciale très connue ainsi que les suivantes. — 3. Aspect général de Londres, id.— 4. Aspect général de Rome, d'après Testard. — 5. Aspect général de Naples, d'après Salathé.

APPIAN (Adolphe), né à Lyon en 1819, peintre, élève de Corot et de Daubigny, a gravé à l'eau-forte d'excellents paysages ; nous signalerons parmi ses nombreuses planches :

> 1. Bords du lac du Bourget. — Le Champ de blé. — L'Étang de Frignon à Creys, Isère. — Flottille de

Barques normandes (*Gazette des Beaux-Arts*). — Canal aux Martigues. — Un Soir, bords du Rhône à Aix. — Avant la pluie. — Environs de Menton.— Cabanes de pêcheurs, côtes d'Italie.— Port de San-Remo. — Retour de la pêche à Collioure. — Plage de Collioure.— Environs de Mourillon.— Souvenir. — Bords de ruisseau à Rossillon. — Chemin de l'étang à Frignon, Isère. — Rue du village d'Artemare, Ain.— Environs de Carqueranne.— Le Pont des Rochers, à Nantua.— Un Rocher dans les communaux de Rix. — A Cervérieux, Ain (Salon de 1884), etc., etc.

2. Une collection d'eaux-fortes d'Adolphe Appian, comprenant vingt-cinq Paysages et Marines, a été publiée en un recueil par Cadart.

ARAGO (Jacques), 1790-1855, le voyageur-littérateur-vaudevilliste, frère du célèbre astronome, a lithographié :

1. Quelques vignettes pour des titres de romantiques : *Insomnie*, de J. Arago et Kermel, 1833 ; *Les Liaisons dangereuses*, drame d'Ancelot et Xavier, 1833 ; *Angélique ou l'Anneau nuptial*, du Comte Krasnowski ; *Les Héségiaques*, par Adrien Paul ; *La Vénitienne*, d'Anicet Bourgeois, 1834.

> Productions minimes, et qui sont aussi loin d'une œuvre d'art qu'une monade d'un éléphant. Mais pour être petits les microbes n'en jouent pas moins un rôle, et l'on ne peut se dispenser de les signaler au passage.

2. Des figures d'anthropologie, souvenirs de ses voyages. — Quelques essais ultra-patriotiques dans le

genre de Charlet, comme *La Prise d'un Canon*, qui a pour légende : *Allons, ut* (sic), ou *S'il n'était pas mort*, etc. — *A la Mémoire des Officiers de santé de la Marine victimes de la fièvre jaune*. — Un titre de morceau de musique, *Françoise de Rimini*, etc.

3. Dans le journal *la Mode*, 1835, une série de Caricatures politiques fort violentes.

> On sait que dans la main des hommes de ce temps, le crayon mou du lithographe devenait volontiers la plus redoutable des triques. Jacques Arago a représenté Louis-Philippe en paillasse, marchant sur les mains; ou bien encore « l'Amoureux transi » (le Duc d'Orléans) dans une posture fort ridicule, à la poursuite d'une princesse qui se précipite du haut d'un rocher plutôt que de l'entendre; etc. Ces lithographies sont signées *J. A.*

ARMAND-DUMARESQ, peintre, né en 1826, et qui s'est attaché principalement aux sujets militaires, a quelquefois pris la pointe pour graver à l'eau-forte. Il signe *Armand*, ou *Armand-Dumaresq*, ou *ÆD*.

1. Portraits à l'eau forte : Monginot, in-8. — Babcock, in-8. — Baroilhet. — Couture père, 1848. — Provost, de la Comédie-Française, 1853.

2. Eaux-fortes : L'Enfant prodigue, d'après Couture. — Fac-simile d'un dessin à la plume. — Martyre de saint Pierre, *Armand Dumaresq, pinx. et sculp.*, in-4. — Le Christ des naufragés, 1850. — Le Salut militaire, 1879. — Frontispice pour l'*Illustration nouvelle*, 1880. — Diplôme pour l'*Association littéraire internationale*, 1880, eau-forte, in-fol. en l.

3. Lithographies : L'Aumônier du régiment.— L'Hospitalier volontaire. (Plusieurs tableaux du peintre ont, de plus, été lithographiés par Pirodon.)

4. UNIFORMES DE L'ARMÉE FRANÇAISE EN 1861, dessinés sous la direction du général de division Hecquet, d'après les ordres de M. le Maréchal Ministre de la Guerre, par Armand-Dumaresq (troupes de ligne). Cette belle collection contient 54 planches, plus deux Nos bis. Format grand aigle. Imprimerie lithographique de Lemercier, 1861.

> Désignation des corps : Gendarmerie, 4 costumes ; garde de Paris, 4 ; sapeurs-pompiers, 4 ; infanterie de ligne, 16 ; chasseurs à pied, 4 ; corps spéciaux, 4 ; infanterie légère d'Afrique, 2 ; régiment étranger, 2 ; carabiniers, 5 ; cuirassiers, 5 ; dragons, 5 ; lanciers, 5 ; chasseurs, 3 ; hussards, 5 ; chasseurs d'Afrique, 5 ; cavalerie de remonte, 2 ; spahis, 5 ; école impériale de cavalerie, 4 ; artillerie, 5 ; génie, 6 ; train, 3 ; troupes d'administration, 4.
> Vendu complet, en 1884, 250 fr. — Un autre exemplaire, 350 fr.
> Très recherché des nombreux collectionneurs qui s'adonnent aujourd'hui à la spécialité des uniformes militaires.

ARNOUT (JEAN-BAPTISTE) ou **ARNOULD**, lithographe inépuisable, a dessiné des *Paysages*, des *Vues pittoresques*, et surtout des *Vues de Paris*. Une première série in-4, datée de 1820, est remarquable par l'aspect lugubre et désolé que le dessinateur a donné à tous les monuments. Une série in-fol. en largeur a été publiée en 1837 par Veith et Hauser, 11, boulevard des Italiens. Une autre suite est in-4, sans filet d'encadrement. Une autre encore a paru en 1844, etc.

Arnout a conservé, par une suite de grandes lithographies publiées chez Jeannin, place du Louvre, les divers aspects de la célèbre cérémonie du *Retour des Cendres*; une autre suite plus petite, sur le même sujet, est lithographiée conjointement avec Victor Adam. Il a donné une série de six pièces sur la *Mort du Duc d'Orléans*, 1842 [1].

Portrait de *Brongniart, architecte de la Bourse, 1739-1813*.

Il fut très employé par l'éditeur Aubert pour

[1] La gravure aurait, semble-t-il, autre chose à faire qu'à se vouer perpétuellement à la reproduction des tableaux d'anciens maîtres. Elle pourrait aussi chercher des sujets très intéressants dans les faits contemporains. Ceux qui aiment les choses prises sur le vif ne s'en plaindraient pas.

Autrefois, dessinateurs et graveurs officiels n'étaient-ils pas chargés de reproduire le sacre de Louis XV, le jeu du Roi, le bal paré de Versailles, les pompes funèbres de Notre-Dame et de Saint-Denis, la revue des gardes-françaises ou de la Maison du Roi, les fêtes données à l'Hôtel-de-Ville; ou bien encore l'ouverture des États-Généraux ? Les principaux événements de la Révolution ont fourni la matière d'importantes suites de gravures, les costumes du sacre de Napoléon ont été reproduits dans un beau recueil.

En cherchant bien, les événements politiques, les cérémonies, les revues, les distributions de drapeaux, les fêtes, les inaugurations d'Expositions universelles, fourniraient encore des sujets instructifs à retracer autrement que par le fait-divers de la gravure sur bois des journaux illustrés. Ce serait le rôle tout tracé de l'État d'effectuer des commandes dans ce sens. Ces planches, déposées à la Chalcographie, y retrouveraient leurs aînées, celles de Cochin et de Moreau. C'est un voisinage dont elles n'auraient pas à rougir.

Et pourquoi ne ferait-on pas cela pour les gravures ? On le fait bien pour les médailles. Quand le Parlement émet un vote important (le retour des Chambres à Paris, par exemple), une médaille est commandée et distribuée à tous ses membres. Pour les estampes nous serions moins exigeant; nous ne demanderions pas qu'on les distribuât, mais simplement qu'on les fît faire.

ses *Macédoines*, auxquelles il fournit un nombre considérable de feuilles ; il y en a quelques-unes sur des sujets divers, *Mayeux*, *Surprises*, *Politiques*, *Contrastes*, *Vues du champ de bataille de Waterloo*, mais sa spécialité fut surtout de mettre Paris en placards. Il y a des feuilles sur les *Passages*, les *Coins de rue*, les *Boutiques*, les *Théâtres*, les *Palais*, les *Églises*, les *Cimetières*, etc., etc., etc. Ces *Promenades pittoresques dans Paris* donnent des petits sujets par centaines. Il faut y remarquer la grande *Vue panoramique des Boulevards* en plusieurs feuilles, semblable à celle qu'ont gravée sur bois Andrew, Best et Leloir.

ARNOUT (Jules), lithographe, fils du précédent. — *Vues de villes*, *Vue de l'Exposition universelle de 1855*, etc., etc.

ASSELINEAU, dessinateur-lithographe.—Épisodes des *Journées de Juillet*. — Très nombreuses lithographies pour *le Moyen-Age pittoresque*. — Meubles, armes du Moyen-Age, etc., etc.

ATTHALIN (le Baron), élève d'Horace Vernet, 1784-1856. — Lithographies diverses, vers 1825.

Planches pour les *Voyages pittoresques en France*, du baron Taylor.

AUBERT (A.), qui signe *Aubert, sourd-muet*, est un élève d'Alex. Tardieu. Il a gravé, ce qui est très naturel de sa part, les portraits de *l'Abbé de l'Épée* et de *l'Abbé Sicard*. Il a aussi exécuté ceux de *Talma* et de M^{lle} *Duchesnois*.

Astre brillant, immense, il éclaire, il féconde... grande composition allégorique d'après Dabos, au milieu de laquelle est le masque de *Napoléon*, rayonnant.

AUBERT (Pierre-Eugène), né à Paris en 1788, est un des graveurs des *Galeries historiques de Versailles* (diverses batailles de l'Empire, d'après Bellangé, etc.) et de la *Galerie Aguado*, publication pour laquelle il a gravé quatre bonnes estampes d'après Rubens, Ruysdaël et Joseph Vernet.

Divers travaux pour de grands ouvrages à gravures : *Souvenirs du golfe de Naples*, de Turpin de Crissé, 1828; — *Mémoires du maréchal Suchet*; — *Expédition de Morée*, vers 1835.

Une forêt vierge (*Vue prise à Samboagan, île de Mindanao*), in-fol., d'après un dessin fait sur nature par Ernest Goupil. Cette gravure, faite

vers 1842, était destinée à être donnée en souvenir aux amis de la famille Goupil.

Le Bon Samaritain, 1843.

Deux gravures d'après Flandrin, diverses vignettes, etc.

P.-E. Aubert était peintre et dessinateur.

AUBERT (Jean-Ernest), fils du précédent, a aidé son père dans la gravure de quelques pièces des *Galeries de Versailles* qui portent la signature *Aubert fils*. — Un *Paysage* de J. Dupré (*l'Artiste*).

Ayant obtenu le premier grand prix de gravure en 1844, il partit pour Rome, où il exécuta un portrait du *Dante*, d'après Raphaël; cette planche appartient à la Chalcographie.

Ce fut tout.

Renonçant à la gravure, il se hâta de revenir à sa vocation préférée, le dessin, puis la peinture de genre, dans laquelle il s'est fait un nom; il expose depuis 1859 de gracieuses toiles dans le genre d'Hamon, qui fut son ami, et dont il a d'ailleurs reproduit plusieurs tableaux en des lithographies traitées de main de peintre, et publiées à partir de 1855 :

Les Orphelins,
La Comédie humaine,
La Boutique à quatre sous,
Le Dompteur d'amours.

J.-E. Aubert a encore lithographié :
Vénus impudique, de Gleyre,
Palestrina, d'Heilbuth,
Le Calvaire, de Jobbé-Duval,
Rendez-vous de chasse, de Rosa Bonheur. (¹)

AUBERTIN, né à Metz en 1783, est un graveur à l'aquatinte des plus insignifiants. Ses *Paysages*, ses *Vues du Hâvre et de Fécamp* rehaussées de couleur, d'après Noël, sont traités dans la triste manière de la fin de Debucourt. Une vue de la *Décoration de l'École militaire* le jour du sacre de Napoléon est une image des plus froides. Il est donc inutile d'insister. Renvoyons à Leblanc pour une liste de 29 gravures d'Aubertin, et contentons-nous de signaler une grande estampe assez curieuse :

La Barque d'Isabey, d'après Isabey, très grand in-fol. en l. Le peintre, qui s'est fait une tête à la Murat, conduit l'embarcation dans laquelle se trouvent sa femme et ses trois enfants.

AUBRY (Charles), lithographe, puis professeur à l'École militaire de Saumur.

1. Portrait de Michalon, hommage rendu par Aubry,

(¹) Il y a un autre graveur contemporain du nom d'Aubert, qui a encore peu produit.

1822: C'est la plus ancienne pièce que nous connaissions de lui, avec des croquis lithographiques publiés la même année chez Gihaut.

2. Lithographies diverses.

La Partie de plaisir.— Les Plaisirs de la chasse.— Départ pour St-Cloud.— Coucou, Diligence, Parisienne (ces images de voitures fossiles sont toujours intéressantes).— Traîneau de M. le comte d'Orsay (lithographie amusante au point de vue des modes, publiée dans le *Journal des Haras*).— Le Nouveau Monde. — L'Amour et le Paon. — Je n'y suis pas. — Pierre, Paul et Jean. — Les Peintres. — Le premier, le plus timide, ne lui touche que le front...... — Mort d'un brave. — Leçon d'équitation, Leçon de dessin, pièces comiques, 1830. — Pudeur, 2 p. sur la même feuille. — Trait d'humanité des dames de Cracovie. — Le Débiteur à la mode (Clichy). — Le Paria (*la Chaumière indienne*), 1823. — L'Amour.

Album comique, chez Amb. Tardieu : l'Indigestion, la Courbature, la Folie, l'Apoplexie foudroyante, le Mal de dents.

Histoire d'un hussard, 1824, 8 p.

Les Soins d'une mère, La Nourrice imprudente, La Leçon de musique, L'Entrée dans le monde, 1824.

Bivouac français, Prise d'une redoute par des grenadiers français, d'après H. Vernet. — Malle-poste ; Stage-coach, d'après H. Vernet.

Divers Costumes militaires d'après C. Vernet.— Uniformes de la garde royale, lithographies imp. chez Delpech, in-8.

Album d'enfants : le Remède, la Chiquenaude, la Papillotte, la Barbe du sapeur, les Petits Acteurs, la Petite Tabagie.

Titre pour *la Psyché, journal du monde élégant, rédigé par des dames.*

Talma et M^{lle} Mars dans *l'École des vieillards*.

L'Enfant grondé par un frère ignorantin, d'après Duval Le Camus.

3. Charles X à cheval, belle lithographie, in-fol., 1824.

4. Les Élèves de l'École de Saumur prêtent serment

de fidélité à Louis-Philippe. — Grande Revue, 2 p. in-4 en 1.

5. Histoire pittoresque de l'Équitation ancienne et moderne, dédiée à MM. les officiers-élèves de l'École royale de cavalerie. — Chez Motte, 1833 (24 fr. en noir, 48 fr. en couleur), in-fol.

Titre, prospectus, 24 pl. avec sujet central lithographié au crayon et sujets marginaux à la plume, page finale; ensemble 27 p.

6. Chasses anciennes, d'après les manuscrits des XIV° et XV° siècles.— Chez Motte, 1836, in-fol.

Titre et 12 p.

A signaler encore diverses pièces au trait, coloriées : *Ah qu'on est fier d'être français quand on regarde la colonne*, gravé par Caroline Naudet, — *Le Bouquet impérial* (avec profils dissimulés de Napoléon, etc.), C. Aubry inv. — *Baisez, baisez vite*, estampe fort libre.

Quand Aubry lithographie lui-même, cela peut encore passer. Mais tout ce qui a été gravé d'après lui, au contraire, par Bosselman, Barrau, Phelypeaux et autres, est le dernier terme de la dégradation. C'est amusant à force d'être mauvais. Il y a une série de proverbes patriotiques (*A tous les cœurs bien nés...., La Valeur est immortelle en France, Qui sert bien son pays....*, etc., etc.) gravés à l'aquatinte par Charon d'une façon si gravement prétentieuse, qu'elle aboutit à un effet de haut comique.

A mettre dans le même sac : Le Soldat instituteur, Le Souvenir d'un brave, Le Bouclier français, Le Champ d'asile, une allégorie sur la naissance du Duc de Bordeaux (le Don de la Providence), des figures symbolisant les Saisons, et diverses compositions du troubadourisme le plus extraordinaire.

Notons, pour les amateurs de théâtre, des *Souvenirs dramatiques* gravés à l'aquatinte par Paul Legrand : *Barbe-Bleue* à la Gaîté, *Pierre de Portugal*, *Les six Ingénus*, *Les Cuisinières* aux Variétés.

AUBRY-LECOMTE, dessinateur-lithographe, né à Nice en 1797, de parents d'origine française, mort à Paris le 2 mai 1858. Son vrai nom était Aubry : après son mariage avec M^{lle} Lecomte, il y ajouta le nom de sa femme. Il commença par être employé au Ministère des Finances, fréquenta l'atelier de Girodet et l'École des Beaux-Arts, et exposa régulièrement depuis 1819. Plusieurs fois récompensé par des médailles, il fut décoré en 1849.

Le succès d'Aubry-Lecomte fut considérable : on l'appela le prince des lithographes, et ses contemporains disent que l'apparition d'une lithographie de lui faisait événement comme celle d'un tableau de maître. Depuis, la critique, qui aime assez à reprocher aux artistes de ne pas avoir fait tout le contraire de ce qu'ils ont fait, lui a cherché quelques chicanes et l'a accusé d'avoir trop sacrifié au moelleux, au vaporeux, au perlé de l'exécution, et cela aux dépens de la force. Il est certain qu'Aubry-Lecomte cherche ses effets dans le velouté plutôt que dans la vigueur, et il faut le prendre comme il est. Mais il est certain aussi qu'il ne faut pas reprocher à l'homme ce qui est du procédé : or la lithographie, précieuse dans la main d'un peintre à qui elle donne toute facilité pour exprimer sa pensée d'un jet et sans intermédiaire, est un procédé secondaire, peu approprié aux grands morceaux de bravoure qu'exécutent

les virtuoses. Assurément, une bonne lithographie vaut mieux qu'une mauvaise gravure; assurément il y a des lithographies chefs-d'œuvre (vigoureuses comme le *Tigre* et le *Lion* de Delacroix, ou délicates sans fadeur, comme le *Gros-Horloge* de Bonington), mais de là à conclure que la lithographie peut lutter avec le burin pour la reproduction de la peinture, il y a loin. Ne suffit-il pas de se rappeler que les agents du procédé sont un crayon gras et une pierre molle, pour voir qu'il ne peut atteindre à l'effet du burin coupant le cuivre? (¹)

Mais il peut se trouver telle occasion où la douceur et le velouté du crayon lithographique feront merveille. Aubry-Lecomte l'a rencontrée lorsqu'il s'est appliqué à traduire Prud'hon : il a laissé de ce chef une série de pièces qui forment

(¹) La gravure au burin est et restera la gravure par excellence. On a imaginé dix autres procédés de gravure; tous ont donné des résultats remarquables dans la main d'artistes d'un talent exceptionnel : la manière noire avec les graveurs anglais, la gravure à la manière de crayon avec Demarteau, la gravure en pastel avec Bonnet, la gravure au lavis avec Leprince, la gravure en couleur avec Debucourt, le pointillé avec Copia et Roger; tous ont fatigué quand on en a poussé l'usage à l'excès; aucun n'a détrôné le burin, qui résiste même actuellement à la monotonie résultant de l'unité de manœuvre et de la funeste immixtion de la machine.

L'eau-forte est actuellement dans une période très brillante et prospère ; mais, elle aussi, il ne faut pas la surmener.

Les aquafortistes raisonnables, qui sont en même temps des maîtres, vous diront qu'on ne peut tout lui demander; que si elle offre des ressources inimitables au point de vue du coloris, il est une puissance d'exécution réservée au burin seul.

Les excessifs, par contre, ne doutent de rien, et se font fort de refaire, la pointe en main, tous les chefs-d'œuvre qui ont illustré le burin, y compris les portraits d'Édelinck, de Nanteuil et des Drevet. Quelle illusion! Le

peut-être la partie la plus saillante et la plus durable de son œuvre :

L'Enlèvement de Psyché, un chef-d'œuvre.

Une Famille malheureuse, en grand et en petit format.

La Soif de l'or. On sait que cette vignette a été également gravée par Roger, au pointillé. (La vignette de Roger se vend de deux à trois cents francs, la lithographie de deux à trois francs!)

L'Étude donnant l'essor au Génie.

Pensée.

Vierge.

Les petits Fileurs, Les petits Dévideurs.

Marguerite.

L'Amour et l'Amitié.

Le Triomphe de Vénus, 1852, petite frise en

public s'en aperçoit bien ! Pour nous, nous n'en demanderions même pas tant ; s'ils pouvaient seulement nous restituer, avec la seule eau-forte, la bonne gravure de vignettes ! Mais ce n'est point si facile qu'ils le paraissent croire.

Quant à la photogravure, il n'y a pas à en parler. Elle donne des indications de dessin utiles et exactes, mais, comme le dit Victor Hugo (non pas, il est vrai, à propos de gravure; c'est de la pieuvre qu'il parle : il n'importe !) : « Chose horrible : c'est mou ! » En ce qui concerne particulièrement l'illustration des livres, elle doit être rigoureusement écartée ; un volume qui est orné de photogravures doit être proscrit de la bibliothèque de quiconque se proclame bibliophile. Jusqu'à présent, du reste, les éditeurs paraissent froids pour ce procédé mécanique.

Un grand avantage du burin, c'est que, lorsqu'il n'est pas bon, il est atroce, il n'y a pas à hésiter ; tandis qu'avec d'autres procédés, l'eau-forte par exemple, il y a une foule de mauvaises choses auxquelles on arrive à donner un semblant d'apparence. Un coup de « retroussage » et le tour est fait ; le public hésite.

Et il est bien regrettable qu'il hésite !

largeur; lithographie commandée par le Ministère d'État.

Les Vendanges, autre frise en largeur. Ce facsimile de dessin est un chef-d'œuvre; la valeur commerciale en est encore minime, ce n'est point une raison pour ne pas le recueillir soigneusement.

Rêve de bonheur, d'après Mlle Mayer.

En dehors des lithographies d'après Prud'hon, que nous avons tenu à signaler à part, voici le titre des œuvres d'Aubry-Lecomte :

1. RAPHAËL. — La Vierge de Saint-Sixte. — Sainte Famille. — La Vierge au linge. — Le Jésus de la Vierge au linge. — Ève. — La Danse des Amours.

 Dans une notice sur Aubry-Lecomte, publiée en 1860, et suivie du catalogue de ses lithographies, M. Aug. Galimard dit que la fatigue occasionnée à l'artiste par la reproduction de la *Sainte-Famille*, en 1838, lui enleva pour toujours l'usage du pouce de la main droite. Depuis cette époque, il tint son crayon avec les deuxième et troisième doigts.

2. L. DE VINCI. — La Joconde.

3. LE CORRÈGE. — Vierge.

4. LE GUIDE. — Jésus endormi.

5. LE POUSSIN. — Jeune fille. — Sainte Famille.

6. LE SUEUR. — Saint Bruno prenant l'habit.

7. GREUZE. — La Paix du ménage, in-4.

8. GIRODET. — Têtes d'Atala, du Père Aubry, de Chactas. — Seize morceaux tirés d'Ossian, exécutés sous la direction et peut-être même avec la collaboration du peintre. C'est le début du graveur, 1821.

— Scène du Déluge. — Pan et Syrinx. — Serment des sept Chefs. — Les Adieux des Troyens. — Énée et Andromaque. — Les Amours d'Erèbe et de la Nuit. — L'Amazone. — Baigneuse. — Odalisque. — La belle Elisabeth. — Danaé, in-fol. (une des belles pièces de l'œuvre : on dit qu'il en fut vendu six cents épreuves en deux jours). — La même, in-8. — Ariane. — Erigone. — Endymion. — Zéphyre. — Le Départ, Le Combat, La Victoire, Le Retour des Guerriers. — Le Printemps.

9. Gérard. — Corinne au cap Misène. — Corinne, la tête seule. — L'Amour et Psyché, 1826, un des grands succès d'Aubry-Lecomte ; cette lithographie, exposée en 1831, lui valut une 1re médaille. — Jeune Grec. — La Peste de Marseille. — Fragment de la Peste de Marseille.

10. Lethière. — Esculape enfant. — Romulus et Rémus. — Louis-Philippe proclamé lieutenant-général à l'Hôtel-de-Ville.

11. Lancrenon. — Le Fleuve Scamandre.

12. Horace Vernet. — La Druidesse.

13. Bonnefond. — La Pélerine italienne.

14. Destouches. — Le Retour au village.

15. Ingres. — Françoise de Rimini.

16. Dubufe. — Les petits Savoyards.

17. Duval Le Camus. — La Réprimande. — L'Espièglerie. — Les Enfants de l'Ecole chrétienne. — L'Intérieur du Corps-de-Garde. — La Marchande d'eau-de-vie.

18. Monvoisin. — Jeune Pâtre napolitain.

19. Mauzaisse. — Laurent de Médicis.

20. Dejuinne. — Child-Harold et Inès. — La Sérénade vénitienne. — Les Saisons, 4 p. — La Maison de Michel-Ange, la Maison du Tasse.

21. R. Caze. — L'Annonciation.

22. Saint-Evre. — Le Roi René.

23. Guet. — L'Algérienne.

24. Delorme. — Hélène.

25. Fauvelet. — Le Jardin, petite pièce cintrée.

26. Galimard. — L'Ode.

27. Aubry-Lecomte. — Compiègne et ses environs, d'après nature, suite de Vues. — Toilette du matin (Melle Julie Noël), Toilette du soir (Mme Bontemps), 1831. — La Natte (Mme Blanqui). — La Robe de soie (Mme Aubry-Lecomte), 2 fois. — Coquetterie, Modestie, 2 p. in.4. — Modestie, in-8, Salon de 1840. — Les Boucles de cheveux, 1842. — M. Aubry, père. — Mme Aubry-Lecomte, 1820. — Marie, profil d'enfant, nièce d'Aubry-Lecomte. — Mme Lecomte. — Chatenet. — Le Duc de Laval-Montmorency.

28. Portraits divers. — Le Duc de Bordeaux et Mademoiselle. — Chateaubriand. — Girodet, profil in-4. — Le même, in-8. — Larrey. — Spontini. — Raymond de Sèze. — Casimir Périer. — Granger. — Delécluze. — Amélie, impératrice du Brésil. — Paillot de Montobert. — Lachèze. — Demonchy. — Melle Darcier. — Mainnimare. — Mme de Prony. — Comte Potocki. — Comtesse Potocka. — Marie Potocka. — Comte et Comtesse Pochwisneff. — Mme Pasta. — Mme Récamier dans son appartement.

AUDIBRAN (Adolphe), graveur au burin et au pointillé, a exécuté un certain nombre de vignettes pour divers ouvrages (*Béranger*, *Mémorial de Shakespeare*, etc.) et des gravures de sainteté.

Les Forges. Flatters pinx. in-4.

AUDOUIN, 1768-1822, élève de Beauvarlet, graveur de Madame Mère sous l'Empire, puis graveur ordinaire du Roi.

La première partie de sa carrière ne nous appartient pas. Audouin est, en effet, un des artistes qui forment la transition entre la gravure du xviii° siècle et celle du xix°, comme Bervic, dont il ne partage pas la célébrité : ce qui est juste, car si Audouin connaît suffisamment la manière de conduire les tailles, il manque d'éclat et paraît toujours terne, même dans les épreuves de choix, les seules sur lesquelles on doive toujours juger les graveurs [1].

L'œuvre d'Audouin comprend un nombre important de morceaux honorables, gravés la plupart

[1] En négligeant cette précaution, on s'expose à commettre de cruelles injustices.

Comme les planches de cuivre s'usent à proportion du tirage, les amateurs ont toujours attaché une importance capitale à la possession des premières épreuves.

Les épreuves *ébauchées*, les épreuves *inachevées* sont, cela va sans dire, faciles à reconnaître. Autrefois, on n'attachait pas d'importance à ces essais, que le graveur tire pour se rendre compte de l'effet de son travail, et l'on n'avait pas encore imaginé, par exemple, de payer plus cher qu'une épreuve

pour la grande publication du *Musée Français* :

La Belle Jardinière et *Vénus blessée*, de Raphaël (l'eau-forte de cette dernière planche est par De Saulx);

La Madeleine, de C. Dolci;

Jupiter et Antiope, du Corrège;

terminée l'épreuve d'un portrait où l'on ne voit que l'encadrement sans le personnage, ou bien les vêtements sans la figure.

Jusqu'à nos jours, on réservait le nom d'*épreuves d'artiste*, *épreuves de graveur*, à celles que l'artiste faisait tirer lorsqu'il jugeait son travail arrivé à la perfection, soit pour les conserver dans ses portefeuilles, soit pour les offrir à ses amis ou confrères. Tirées avec un soin méticuleux, sur le plus beau papier, avec une planche vierge, le plus souvent avant le travail du graveur en lettres, infiniment rares, elles étaient pour les estampes le plus haut terme de la beauté; on les appréciait d'autant plus que, n'étant pas destinées au commerce, une circonstance extraordinaire seule pouvait les faire entrer dans les collections particulières.

On reconnaissait la priorité des épreuves par l'examen des *états*, c'est-à-dire des diverses phases par lesquelles passent les travaux; chaque modification dans le dessin ou dans la gravure, une ombre renforcée, une lumière éteinte, des tailles ajoutées, etc., créant un nouvel état de la planche.

Ou bien par les *remarques*, c'est-à-dire par tout signe, extérieur à la partie gravée, qui se remarque sur des épreuves et ne se remarque pas sur d'autres, établissant ainsi une certitude d'antériorité pour les unes.

Les *remarques* sont de mille sortes : un filet d'encadrement en plus ou en moins, une virgule, un point, un trait-d'union ajoutés ou supprimés, une date ou un titre modifiés dans la légende, une faute d'orthographe corrigée, l'adresse de l'éditeur ou du graveur mise ou changée, des essais de burin sur les marges, apparents puis effacés, etc., etc.

La plus remarquable des *remarques* est l'absence de la lettre.

(Il faut dire que, dans le langage courant, les deux termes d'épreuve *d'état* et d'épreuve *de remarque* sont devenus synonymes et s'emploient universellement l'un pour l'autre.)

Dans la seconde moitié du XVIII° siècle, on commença les tirages réguliers d'épreuves *avant la lettre*. Comme il y a toujours eu des gens qui s'ébahissent de tout, il y en eut à qui les bras tombèrent quand ils virent établir des séries de prix pour des épreuves *avant toute lettre*, — *avant la lettre, mais avec l'écusson*, — *avec le titre, mais avant la dédicace*, — *avec le titre et la dédicace, mais avant l'adresse du graveur*, etc

La Charité, A. Vannucchi;

Les Muses, plusieurs planches d'après Le Sueur;

Officier assis près d'une jeune femme, Terburg;

Militaire offrant de l'or à une jeune femme, Terburg;

Jeune femme jouant de la mandoline, Terburg;

En même temps, quelques curieux commençaient à récolter les ébauches, les essais, les épreuves inachevées. Les *eaux-fortes* de vignettes étaient si jolies que quelques libraires prirent soin d'en orner leurs exemplaires.

A la fin du siècle on inaugurait, pour les livres illustrés, l'usage de tirer régulièrement un certain nombre de suites d'*eaux-fortes*.

Cette mode est aujourd'hui très développée et c'est justice : les eaux-fortes éclairent bien un livre, et de plus, elles sont souvent préférables aux épreuves terminées que les graveurs éteignent quelquefois à force de les vouloir parfaire. Ne sait pas finir qui veut.

Une découverte récente, l'aciérage, qui rend les planches de cuivre inusables ou peu s'en faut, est venue modifier les habitudes anciennes, en permettant de donner satisfaction au goût de plus en plus vif du public pour les épreuves de luxe.

Au point de vue commercial, il est peut-être bon qu'il en soit ainsi. L'art, heureusement, rapporte aux graveurs en renom autant de profit que d'honneur. Une planche coûte cher à un éditeur, et l'on en voit couramment qui reviennent à trente, cinquante mille francs, et même plus.

Il faut couvrir ces frais énormes et faire un bénéfice !

Grâce à l'aciérage on peut usiner son tirage sur un grand pied, industriellement. Et l'on y est forcé.

On commande au graveur de tracer sur la marge de la planche un petit dessin accessoire. C'est cela que l'on appelle spécialement aujourd'hui une *remarque*. Et l'on tire ainsi cinq cents épreuves. Les épreuves de remarque sont donc devenues aujourd'hui une simple variété commerciale des épreuves avant la lettre.

On efface la remarque, on tire un millier d'épreuves dites *d'artiste* (?), c'est-à-dire sur un papier spécial, japon ou autre. Les épreuves d'artistes sont donc, elles aussi, devenues une autre variété commerciale des épreuves avant la lettre.

On prend un papier différent, et l'on tire quinze cents épreuves *avant la lettre*, et ainsi de suite.

Avec l'aciérage, on peut poser cet axiôme en apparence paradoxal : la qualité des épreuves ne dépend plus de leur priorité de tirage, mais du soin

Marchande de volaille, Metsu;

Militaire faisant servir des rafraîchissements à une jeune femme, Metsu;

Musicienne hollandaise, Metsu.

Ces dernières estampes n'ont pas le brillant des pièces similaires exécutées par Wille, et qui,

avec lequel elles ont été tirées. La deux-millième peut être mieux venue que la cinq-centième.

C'est une perturbation complète des anciennes habitudes.

Il arrive quelquefois, en matière de vignettes, par exemple, qu'on commence par tirer les épreuves ordinaires. Les épreuves de choix ne sont tirées qu'après, à tête reposée.

Si les planches ont reçu la légende et qu'on veuille obtenir des épreuves sans la lettre, il suffit, lors de l'impression, de ne pas encrer cette légende. Ce subterfuge s'aperçoit quelquefois en regardant les épreuves à la lumière rasante. (Exemple bien connu des bibliophiles : la vignette du *Chant du Cosaque* dans les suites *avant la lettre* du Béranger de Perrotin.)

A la condition d'appeler ces épreuves *épreuves sans lettre, tirées avec soin*, et de ne pas les désigner comme épreuves *avant la lettre*, on reste dans les limites de la vérité et de l'honnêteté.

Avec la galvanoplastie, il est possible à un éditeur d'avoir des clichés des premiers états d'une suite de vignettes, les planches aciérées des seconds états, et de tirer concurremment et indéfiniment des suites d'eaux-fortes et des suites terminées des mêmes pièces, pour répondre aux besoins de la consommation. C'est tout ce qu'il y a de plus licite. Il n'y aurait abus que si l'on annonçait un chiffre de tirage et qu'on le dépassât.

La conclusion de ceci, direz-vous ? Comment se reconnaître dans cette cuisine infernale ? Devinez si vous pouvez, choisissez si vous l'osez.

La conclusion ? mais elle est très simple. La chimie, l'électricité, la galvanoplastie ont modifié les habitudes de tirage ; eh bien, modifiez vos habitudes de collectionneurs.

Aimez ce qui est beau, non ce qui est rare. Rendez-vous compte de la valeur comparative des épreuves, de leur nombre, et payez en conséquence.

Surtout collectionnez par goût, non par pose. Ne vous figurez point être un petit Mariette, possédant ce que le voisin n'a pas ; vous ne seriez qu'un gogo.

Vous n'êtes point brocanteur et n'avez point, je pense, la prétention de revendre vos gravures modernes avec bénéfice, si vous les avez achetées sur les prix de la cote officielle. Sinon, vous seriez peu intéressant ; il serait

grâce à une virtuosité extraordinaire et à un fini précieux du travail, conservent toujours dans les ventes des prix très élevés.

Garde à vous, et *Il n'est plus temps*, d'après Bouillon.

Une suite de trente-six vignettes, dessinées par

du reste impossible de vous garantir que vos estampes conserveront mieux leur prix dans l'avenir que celles du xviii° siècle ne conservèrent le leur, il y a seulement trente ans. Nos estampes actuelles, émises à des prix considérables, ne seront peut-être pas plus favorisées sous ce rapport que ne le furent un temps celles de Watteau et de Moreau : il n'y a pas de honte à cela. Les malins les trouveront toujours à des conditions raisonnables, dans les bons coins. Soyez malins.

Il est juste de dire que s'il n'y avait que les malins, c'en serait fait bientôt des éditeurs, des graveurs et de l'estampe. Le collectionneur pur, on l'a toujours dit, est fort brocanteur et avide de bénéfice ; non par avarice, mais c'est sa gloire d'avoir les choses « pour rien ».

Soyez passionné, non maniaque, encore moins niais. Ce sont les maniaques qui font créer les épreuves abracadabrantes, sur vingt-cinq papiers différents, que les imprimeurs en taille-douce ne peuvent tirer sans rire et sans hausser les épaules. N'y a-t-il pas de prétendus amateurs qui, pour les exemplaires numérotés des livres, veulent avoir le leur dans les premiers numéros pour avoir les premières épreuves ? Est-ce assez naïf ! Et ignorant des choses les plus élémentaires ! S'ils savaient comme leurs libraires s'en moquent.

Informez-vous, courez, enquêtez, suivez les ventes publiques, causez avec les marchands d'estampes et les libraires, faites en un mot votre métier d'amateur. Demandez aux éditeurs le chiffre de leur tirage, ils vous le diront certainement. Surtout, formez votre œil.

Je vous entends, cela vous ennuie de payer des gravures cinq cents ou mille francs, et de penser que vous êtes un millier ou deux à posséder les pareilles. Que voulez-vous que je vous dise ? Ne les achetez pas. Laissez le temps faire son œuvre. Ce qui est tiré à trop grand nombre tombera comme de simples actions de l'*Union générale*. Ce qui est vraiment rare conservera sa valeur et augmentera. Voyez déjà beaucoup d'eaux-fortes modernes, vraiment rares, voyez les livres dont le nombre d'exemplaires avec épreuves de luxe est raisonnable et ne dépasse pas cent cinquante à trois cents. Ils ont un succès mérité et obtiennent déjà, dans l'épreuve concluante de la vente publique, des prix très supérieurs à ceux de leur émission.

Monnet et gravées par Audouin, pour les *Lettres à Émilie*, 1801, ne fait honneur ni à l'un ni à l'autre.

Cardinal grand-aumônier, planche pour le *Sacre de Napoléon*.

Parmi les portraits, beaucoup méritent d'être cités :

Mme Vigée-Lebrun, in-fol., et *Angelica Kauffmann*, in-4.

Bonaparte premier Consul, l'Archiduc Charles, le Général Moreau, 3 p. in-fol.

Napoléon empereur, d'après Vauthier, — *Marie-Louise*, d'après Bosio; 2 p. in-fol.

Elleviou, Martin, Mme Boulanger, Mme Saint-Aubin, 4 p. in-8.

Louis XVIII, en pied, en manteau royal, d'après Gros, 1815, grand in-fol. Planche la plus importante de l'œuvre.

Louis XVIII, Monsieur, Alexandre Ier, Wellington, 4 p. in-8.

Alexandre Ier, dédié à Louis XVIII.

Le Comte Razoumowski, in-fol.

Le Maréchal Suchet.

Enfin une série de sept portraits ovales dans des encadrements petit in-fol. : *Henri IV, Louis XVIII, Monsieur, le Duc d'Angoulême, la Duchesse d'Angoulême, le Duc de Berry, la Duchesse de Berry*. Ce dernier portrait est gracieux : la princesse est représentée de face, sur

un fond de paysage ; grand chapeau à larges bords orné de plumes ; robe serrée à la taille, à brandebourgs, avec trois rangs de boutons ; un bouquet de fleurs et une montre à la ceinture. — Il est préférable de l'avoir avant la dédicace au Comte d'Artois.

AUFRAY DE ROC'BHIAN, peintre et graveur à l'eau-forte, né à Paris le 16 novembre 1833.

1. Moulin hollandais sur le canal du Roi Guillaume.
2. Suite de douze planches, intitulée *Les Prairies et les Bois*.
3. Suite de huit planches, intitulée *De Cannes à Monaco*.
4. La Nuit au village.
5. La Berge.
6. La Nuit, d'après Victor Hugo.
7. L'Orage. id.
8. Sur la Falaise.
9. Les Hérons.
10. Une Basse-Cour.
11. Nuit dans les herbages.
12. Le Pont au canard.
13. Brocart aux écoutes ; in-fol.
14. Retour de chasse ; in-fol.

15. Le Coup d'épervier.
16. Lavandières bretonnes.
17. Brouille.
18. Réconciliation.
19. Peine de cœur.
20. Le Ruisseau.
21. Chien de temps !
22. Pâturages.
23. Vaches et Rochers.
24. La Cuisine des sorcières.
25. Une Agonie sous bois.
26. Retour de l'étude.

AVRIL (Jean-Jacques), dit *le jeune*, né en 1771. Il était fils de ce Jean-Jacques Avril dit *l'aîné* (1744-1823), qui fut considéré en son temps comme le plus ferme soutien de la gravure, bien qu'il en ait été plutôt le bourreau. Car son exécution est restée un modèle de pesanteur, et son choix de sujets (les bonshommes à casques du professeur Le Barbier, etc.) un modèle d'ennui. Si la gravure n'en est pas morte, c'est qu'elle a la vie dure. L'Académie ne voulut point de lui, en 1789, et n'eut point tort. Il gravait encore en 1813.

Pour son fils, nous retiendrons de son œuvre : Les portraits de *J. J. Avril père*, d'après

M.^{me} Auzou, 1810 (encore est-il possible que cette planche soit d'Avril l'aîné); du comédien *Brizard* et de *Ducis* d'après M^{me} Guyard;

Pâris et Hélène, de David; *La Signature du Concordat*; une allégorie de Le Barbier, *La Paix ranimant le Génie des Arts*.

Enfin, plusieurs reproductions très soignées de statues antiques : *Minerve*, *Euterpe*, *Polymnie*, *Psyché*, *Faune dansant*, *Apollon du Belvédère*, etc., pour le *Musée Royal*.

AVRIL (Paul), né à Alger le 19 octobre 1843, dessinateur et graveur à l'eau-forte, est aujourd'hui un de nos vignettistes en vue; situation qu'il doit à son esprit inventif, ingénieux, varié, à l'agrément de son dessin facile, et qu'il maintiendra en ne hâtant point trop la production. Il se distingue surtout dans les illustrations mêlées au texte ou l'encadrant, têtes de pages, culs-de-lampe, etc.; il a une propension visible à traiter le nu.

Plusieurs de ses suites d'illustrations ont été gravées par différents artistes :

Contes de Moncrif, édition Quantin, 6 p. (Gaujean sc.).

Contes de Besenval, id., 6 p.

Préface des *Contes de La Fontaine*, édition de Lemonnier, 2 p. (Depollier sc.).

Faublas, édition Jouaust, 15 p. (Monziès sc.).

Paul Avril a donné quelques compositions au *Monde illustré*, et a dessiné pour l'éventailliste Tourneur des modèles qui n'ont pas été édités par la gravure.

Passons à celles de ses compositions qui ont été reproduites par les procédés ou gravées à l'eau-forte par lui-même.

1. Une série de 80 lettres ornées, pour le *Fortunio* de Théophile Gautier publié par la Société des Amis des Livres ; photolith.

2. Un petit cartouche offert, comme encadrement de *Menu*, à la Société des Amis des Livres ; photolith.

3. *Contes de Fromaget*, édition Quantin, 6 p. héliog. — *Anacréon*, édition Quantin, 12 p. héliog.

4. Titre pour le troisième volume des *Soirées théâtrales*, recueil des articles publiés dans *le Figaro* par « Un Monsieur de l'orchestre » (Arnold Mortier). Héliog.

5. LES ORNEMENTS DE LA FEMME, par Octave Uzanne. 1^{re} partie, L'ÉVENTAIL ; 2^e partie, L'OMBRELLE, LE GANT, LE MANCHON. 2 vol. publiés par Quantin, 1881-1882 ; environ 140 p. héliog.

> Cette illustration, nombreuse, très variée, a eu beaucoup de succès. (Pourquoi n'a-t-on pas demandé à M. Avril deux ou trois motifs de plus pour *L'Ombrelle*, au lieu de se servir de fleurons empruntés à des livres du xviii^e siècle ? Qu'on nous permette cette petite critique de détail.)
>
> M. Octave Uzanne possède des exemplaires uniques de ses deux volumes, sur japon, avec tirages hors texte, en noir et en diverses couleurs, épreuves des titres et des couvertures, et *tous les dessins originaux*.

6. *Hier*, par A. Piédagnel, éd. Motteroz, 110 photolith.

7. *Manon*, opéra-comique de H. Meilhac et Ph. Gille, musique de Massenet. La partition (ceci est une nouveauté imaginée par l'éditeur Hartman) contient 8 dessins, phototyp. Il y a en plus, dans les *partitions de luxe* (!), 6 autres compositions, héliog.

8. *Mœurs secrètes du XVIIIe siècle*, par Octave Uzanne (Quantin). 2 eaux-fortes dessinées et gravées par Avril.

9. Cinq compositions, gravées à l'eau-forte pour *Salammbô*, de Flaubert. — N'ont pas été mises dans le commerce.

10. *Grande Diablerie* (Hurtrel, éd.), 4 eaux-fortes.

11. Un sujet allégorique pour M. Louis Dupont, eau-forte.

12. Un encadrement de Menu pour baptême (Delorière, éd.).

13. MON ONCLE BARBASSOU, édit. Lemonnyer, ornée de 40 vignettes dessinées et gravées à l'eau-forte par Paul Avril, 1884.

> Cette édition luxueuse du piquant roman de Mario Uchard a été très recherchée des bibliophiles, surtout en exemplaires sur papier du Japon, avec les vignettes tirées hors texte.
> Nous voyons avec plaisir, par cet ouvrage, le dessinateur et l'éditeur renoncer à l'emploi des gravures au procédé (1).

(1) Nous ne sommes pas l'ennemi de la gravure par les procédés chimiques, à la condition qu'elle reste à sa place, c'est-à-dire qu'elle soit un

14. Une vignette pour l'illustration de *Autour du Mariage*, exposée au Salon de 1884.

BACLER D'ALBE (le Général Louis), 1762-1824, a laissé de très nombreuses lithographies de batailles et de vues diverses dessinées pendant ses campagnes.

1. Souvenirs pittoresques d'Europe. — Macédoine lithographique par le général Bacler d'Albe, en suite des Souvenirs pittoresques d'Europe, chez Engelmann. — Vue des environs du Mont-Blanc, par Louis Bacler d'Albe, d'après les dessins de son père, chez Engelmann.

2. Souvenirs historiques du général Bacler d'Albe. 1er volume, portrait, 100 lith. et une page de fin ; 2e volume, Campagne d'Espagne, titre, 100 lith. et une page de fin.

3. Promenades pittoresques et lithographiques dans

agent de vulgarisation pour le public, ou un renseignement pour les artistes. Mais ce que nous lui interdisons, c'est l'accès dans les portefeuilles des collectionneurs d'estampes, et dans les livres de bibliophile qu'elles déshonorent.

Comme l'opinion d'un amateur peut paraître entachée de manie et de préjugé, nous citerons ici celle d'un imprimeur parisien des plus autorisés. M. Motteroz, dans une étude sur les différents procédés héliographiques (*Annuaire de la Société des Amis des Livres*, 1881), concluait en ces termes:
« Les reproductions par procédés sont toujours très inférieures aux origi-
» naux. Elles n'acquièrent une valeur artistique que si on les retouche, et
» cette valeur est proportionnelle au talent du retoucheur ; — l'amateur
» doit donc, plus que jamais, ne compter que sur son goût et sur son expé-
» rience s'il veut faire des choix judicieux pour ses cartons et sa biblio-
» thèque. »

Paris et ses environs, 1822. Paris, lith. Engelmann (et Villain), 48 p. in-4.

Intéressant pour les personnes qui recherchent ce qui se rapporte à l'ancien Paris. Les personnages sont assez agréablement dessinés dans les pièces intitulées : *Théâtre des Variétés, le Départ de St-Cloud, le Marchand de coco du pont de l'École-Militaire, le Jardin des Tuileries, la Pompe du quai de l'École, le Bal d'Issy, Carrefour de la Madeleine, Boulevard de la Madeleine* (on y voit l'église en construction), *Boulevard des Bains chinois, Théâtre des Italiens.*

Le texte explicatif, gravé, est d'un style qui a son pittoresque. Pour les Bains chinois, par exemple, l'auteur explique qu' « il fut un temps où il était de suprême bon
» ton d'imiter en tout les Chinois : insensiblement les
» magots ont fait place aux chefs-d'œuvre des Phidias et
» des Praxitèle, et on préfère maintenant un bel ornement
» étrusque aux bizarres combinaisons de zigzags enfantées
» par le cerveau des architectes de Pékin. »

Le théâtre qui voit aujourd'hui les succès de Judic et de Dupuis est pour lui « le temple de la Variété, élevé pour
» ainsi dire (sic) au dessus des toits de quelques cafés et de
» boutiques de toutes espèces, qui attire agréablement les
» regards. De vieux arbres, sans le cacher, répandent le
» mystère autour de lui, et moyennant la faible rétribution
» de deux sols on jouit d'une chaise et du spectacle des
» promeneurs. »

A la Madeleine, le général voit le temple (toujours des temples !) « qui, quoique lentement, s'élève enfin au milieu
» des airs et nous promet un monument digne d'un siècle
» éclairé... » Suit un tableau de Paris : « Je vois la mar-
» chande de gâteaux qui présente aux amateurs.... des
» harengs grillés. Ici s'étale l'odorant fromage de Brie :
» plus loin l'armurier m'offre des instruments de carnage,
» je détourne les yeux ; je préfère les bonnes huîtres fraîches
» que m'annonce le marchand de vin..... »

C'est un album à ne pas manquer quand on le rencontre !

BADOUREAU, graveur au pointillé, époque de la Restauration. Accommodait en modèles (!) de

dessin les « portraits » de Jésus-Christ et de la Vierge, ceux de *Henri IV* et de *Louis XVIII*, de *Kléber*, *Junot*, *Berthier*, *Brune*, *Bertrand*, *Foy*, des vierges de Raphaël, etc.—Il dédiait au baron Gourgaud *La Mission dangereuse* et *Le Retour du soldat*, deux pièces patriotiques d'après Guet.

Son *M. Ducrow, premier écuyer de Londres, dessiné par lui-même dans ses exercices du Gladiateur, au Cirque Olympique de MM. Franconi*, ne manque pas d'insenséisme.

En voilà assez sur Badoureau.

BALLIN (Auguste), a publié chez Cadart d'agréables eaux-fortes : *Paysages et Marines*, 25 pièces (avant la lettre, sur chine, 100 fr., sur japon, 150). — *Vues du Hâvre*, 10 p. — *Sur la Tamise*, 6 p. — Citons par exemple :

 1. En vue de Portsmouth.—2. La Tamise près Grays. — 3. Vue de Gravesend. — 4. La Tamise. — 5. Greenwich. — 6. Chapelle de Marie d'Écosse à Westminster. — 7. Windsor-Castle. — 8. Vaisseaux du xviie siècle. — 9. Rue de la Grosse-Horloge à Rouen. — 10. Rue Saint-Lô à Rouen. — 11. Rue Ambroise-Fleury, vieille maison à Rouen. — 12. Place-Basse, vieille tour à Rouen.— 13. Rue du Père-Adam à Rouen. — 14. Champigny, petit jour, 6 xe 1870. — 15. Vieux fort. — 16. Avant le combat.— 17. Le Combat. — 18. Après le combat. — 19. La Mobile fait son devoir, etc.

BALLIN (J.), graveur au burin et à la manière noire. A donné un certain nombre d'estampes aux fonds de Goupil et de Bulla, etc.

> 1-2. Le Repas de noces, Le Bénédicité, d'après Brion. — 3-6. La Danse, La Peinture, La Dinette, Le Bain, d'après Brochart. — 7. Le Baptême, d'après Knauss. — 8-9. Louis XVI (la Forge de Versailles); Marie-Antoinette (le Parc de Trianon), d'après Caraud. — 10. Récompenses, d'après Lenfant de Metz. — 11. Achille reconnu par Ulysse, d'après Schopin. — 12. Lucrèce filant au milieu de ses femmes, d'après Coomans. — 13-14. Les Deux Mères, Les Deux Sœurs, d'après Coomans. — 15-16. Départ du petit mousse, Retour de l'officier, d'après Linder. — 17. La Lecture, d'après Helsted. — 18-19. L'Immaculée-Conception, La Vierge au Rosaire, d'après Murillo, petit format.
>
> Nous signalons à part quatre estampes d'après Protais : 20-21. Avant l'attaque, Après le combat, (ces deux estampes ont joui d'une immense popularité). — 22. Le Retour dans la patrie. — 23. La Séparation (Metz).

> 24. Une grande composition d'Ém. Lafon : *Mentanæ prælium III nov. 1867.*

> 25. Pièces diverses : Balder, Odin, Guerrier défendant son drapeau, Oscar Ier. — La Révérende Mère St-Joseph. — George Sand, in-18.

BALTARD (JEAN-PIERRE), né à Paris en 1765, mort en 1846, qui se qualifie « élève de la Nature

et de la méditation », a d'abord incliné vers l'architecture ; il s'est ensuite rabattu sur la gravure et a beaucoup produit, mais pas bon. Renouvier lui règle son compte comme suit : « Il voulut,
» dans l'entreprise de quelques grands recueils.
» s'essayer à des maîtres, à Primatice, à Poussin ;
» mais ses figures sont mal dessinées, et tout son
» mérite est dans quelques productions de cir-
» constance et dans des vues de monuments, où
» il était pittoresque sans sacrifier l'exactitude.
» Il était maladroit dans la taille-douce, assez
» pesant dans le maniement de la pointe sur le
» vernis et dans le pointillé, sans manquer
» cependant d'effet. Sa plus grande habileté était
» dans la gravure au lavis : le meilleur recueil
» qu'il ait publié dans ce genre est celui des
» *Monuments antiques et principales fabriques*
» *pittoresques de Rome*, 48 p. in-4, an VIII. »

Études à l'usage de ceux qui cultivent le dessin.

Une grande *Vue de la cour du Louvre,* au lavis, avec beaucoup de personnages, offre de l'intérêt.

Triomphe de Napoléon Ier, d'après Regnault.— *Costume de femme pour le printemps.* — *Costume d'un roi de la première race.*— *Alphonsine,* roman de M*me* de Genlis. (Ces quatre pièces ont paru dans l'*Athænum*, 1807.)

Découverte de la vaccine, — *Inoculation de la vaccine,* 2 placards in-4, an IX.

Son adresse gravée : *Baltard, architecte, dessi-*

nateur et graveur. Bien qu'exécutée d'une façon désagréable et noire, cette grande adresse est assez recherchée.

Baltard a essayé de la lithographie, au début de ce procédé.

BALZE, lithographe contemporain. — *29 Décembre 1855*, *Retour triomphal de l'armée de Crimée*, très grande pièce ronde, allégorique.

BANCE, marchand d'estampes pendant la Révolution et l'Empire. Nous signalerons parmi les très nombreuses planches qu'il a éditées :

1. Napoléon et Joséphine, médaillon au pointillé de couleur, in-18. — 2. Clémence de S. M. l'Empereur et Roi (Mme de Hatzfeld). — 3. Vue du feu d'artifice et de l'illumination de la place de la Concorde, pour le mariage de Napoléon et de Marie-Louise. — 4. Marie-Louise, 1810. — 5. Cavalerie impériale française, Cavalerie impériale russe, 2 pl. de costumes militaires. — 6. *Je prie pour la France*.... (le Roi de Rome), petite pièce ovale qui prend quelque intérêt des circonstances de sa publication : 8 mars 1814. — 7. Viens avec maman; Grimpe, Fanfan; Monte à dada; Viens tout seul, 4 p. (Nous les recommandons aux coiffeurs.)

BAPTISTE (Sylvestre), né en 1792, élève de Guérin.

Histoire de Gil Blas, d'après Smirke, 24 lithographies, chez Gide fils, 1823. — *Cahier de Types*, chez Engelmann, 1828. — Divers *Costumes* de théâtre. — Pièces facétieuses : *la Parade*, *le Mardi-Gras*, *J'abats les quilles et les jambes*, *Voilà un monsieur qui a une bonne boule*, etc.

En somme, moins que rien.

BAQUOY (Pierre-Charles), né à Paris le 27 juillet 1759, mort le 4 février 1829, était petit-fils du graveur Maurice Baquoy, mort en 1747, et fils de Jean-Charles Baquoy, qui joua un rôle assez important dans la gravure de vignettes au XVIIIe siècle. Lui-même commença par graver d'après Moreau, dans le *Voltaire* de Kehl, et fut très employé comme graveur d'illustrations au commencement du XIXe siècle. Malheureusement les vignettistes d'alors, au lieu d'être Eisen, Marillier, étaient les Chasselat et les Choquet; aussi serait-il peu nécessaire de donner le détail de son œuvre, où ne se trouve aucune pièce marquante et que personne ne sera tenté de réunir, à part la Bibliothèque nationale, pour qui c'est un devoir.

Têtes de pages d'après Moreau pour le *Musée Robillard*.

Statue de *Diane chasseresse*.

Montaigne et le Tasse, tableau de Ducis.

Fénelon, de Fragonard.

Saint Vincent de Paul, de Monsiau.
Voltaire et Frédéric II, du même.
Napoléon dictant, de Chasselat.

C'est à Baquoy que sont dues les nombreuses pièces signées de la marque *B*, ou *B^y*, dans l'important recueil de modes *le Costume parisien*.

Cette collection considérable (trois mille pièces in-8), qui nous fait assister aux transformations de la mode pendant trente ans, du Consulat à Louis-Philippe, est fort intéressante à consulter. Les costumes sont bien gravés et soigneusement coloriés. Un très grand nombre de pièces, de 1813 à 1816 (entre les n^os 1300 et 1600 de la série), portent, en même temps que la signature de graveur *B^y*, le monogramme *HV* qui désigne Horace Vernet.

Les costumes qui vont de l'an VII à l'an XIII sont spécialement recherchés. Les années suivantes sont plus ternes. Mais à partir de 1825, les coiffures de M. Guillaume, de M. Plaisir, de M. Alexandre, de M. Albin, de M. Duplessy, les robes de M^me Duval et de M^me Piéplu, les turbans ornés d'agrafes en camée et d'oiseaux de paradis de M. Hippolyte, les chapeaux de paille de M^me Jardin, les chapeaux de satin-foudre de M^me Fouchet, les toques de gaze d'or de M^me La Rochelle d'Ivernois, deviennent fort amusants. Les collectionneurs de costumes commencent à s'en apercevoir et les recherchent activement.

Ceci prouve encore une fois qu'il n'y a pas de sot métier en matière de gravure; si l'on n'est pas un artiste hors de pair, on peut encore passer à la postérité avec des pièces sans prétention, mais soignées dans leur genre, et donnant quelque indication utile sur l'histoire, les mœurs, les costumes de l'époque où a vécu le graveur.

BAR (ALEXANDRE DE), né le 14 juillet 1821, à Montreuil-sur-Mer; entra en 1836 dans l'atelier de M. Parcheminier, décorateur sur porcelaine (ce fut également là que débuta Diaz); en 1841, M. Alexis de Fontenay le prit sous sa direction. L'année suivante, le jeune homme laissait la céramique pour la peinture, et à partir de 1845 jusqu'à 1870, il exposa très régulièrement des tableaux de paysage.

En 1856, il partit pour l'Égypte comme dessinateur de l'expédition des sources du Nil, commandée par M. d'Escayrac de Lauture. Cette expédition ayant échoué, il revint en France au bout d'un an et reprit, pour ne plus le quitter, le crayon d'illustrateur.

Nous ne citons pas les diverses publications auxquelles il a collaboré; son nom est très connu, car il n'est personne qui, en feuilletant le *Magasin pittoresque* et le *Tour du monde*, dont il est un des principaux collaborateurs, n'y ait

remarqué la signature *A. de Bar* sur d'excellents dessins.

Ses moments perdus, Alexandre de Bar les donne à l'eau-forte : il grave de charmants petits paysages, des dessous de bois très feuillus et très humides, exécutés avec beaucoup de goût et de soin. Curmer, le célèbre éditeur dont les publications sont maintenant *classées* dans l'estime des bibliophiles, lui demanda en 1860 une illustration à l'eau-forte pour *le Lac* de Lamartine, en seize planches gr. in-4. Cet album est l'œuvre la plus considérable de l'artiste comme graveur, et lui valut à son apparition de vifs éloges. Il est devenu fort rare, n'ayant été tiré qu'à un nombre restreint d'exemplaires. Alexandre de Bar a, d'ailleurs, toujours tiré ses eaux-fortes à petit nombre. Son travail est discret et intime. Nous donnons avec plaisir le catalogue très exact de ce joli œuvre de peintre-graveur.

1. Souvenir de Normandie, 1845, in-4 en l. (Publié par le *Journal des Artistes*).

2. Ferme normande, 1845, in-8 en l.

3. Souvenir de l'Oberland bernois, 1845, in-8 en l. — D'après son tableau exposé au Salon de 1845. (Publié par le *Journal des Artistes*.)

4. Vue prise près de Sainte-Maure (Indre-et-Loire), 1846, in-4 en l. — D'après son tableau du Salon de 1846. (Publié par le *Journal des Artistes*.)

5. Ruines de l'abbaye des Roches (Indre-et-Loire), 1846, in-4 en l. (Publié par *l'Artiste*.)

> Deuxième état, le ciel et les fonds refaits (publié par le *Journal des Artistes*).

6. Une Ferme, 1846, in-4 en l. (Publié par *l'Artiste*.)

7. Sous Bois, 1846, in-8 en l., cintré.

8. Sous Bois, 1847, in-8 en l., cintré. Dans la marge : *Les Bois, n° 2*.

> Cette planche et celle qui précède commençaient une série qui n'a pas été continuée.

9. Étude, 1847, (rochers et deux troncs d'arbres au bord d'un ruisseau), in-8 en l.

10. Paysage, 1847, in-8 en l.

11. Le premier Regret (Lamartine, *Harmonies*), 1848, in-8.

12. Lisière de Bois, 1848, in-8 ovale. (Publié par *l'Artiste* sous le titre de *Pays perdu*.)

13. Route en Forêt, 1850, in-4 en l.

> Planche brisée après un tirage de 18 épreuves.

14. Adresse, 1852, in-8 en l. — Un bois, traversé par un ruisseau, au milieu duquel est une grosse pierre. Sur la berge et sur la pierre on lit : *Mme de Bar, 22 rue d'Enghien*.

> Jolie pièce. Rare.

15. L'Anachorète, priant au pied d'une croix, 1852, in-4 en l.

16. Un Ravin, 1853, in-8 en l.

17. Un Lac, 1854, in-4 en l.

18. CHALET DU BOIS DE BOULOGNE, 1854, in-8 en l. (Publié par la *Revue des Beaux-Arts*.)

19. MAISON D'ALPHONSE KARR A SAINTE-ADRESSE, 1854, grand in-8. — Acier.

20. LIERRE COLOSSAL SUR UN PEUPLIER D'ITALIE, 1854, grand in-8. — Acier.

21. UN MOULIN A VENT, 1855, in-12.

22. ALLÉE DE FORÊT, 1855, in-8.

> Les planches 19, 20, 21 et 22 étaient destinées à une édition du *Voyage autour de mon Jardin* projetée par Curmer. Ce sont de gracieuses eaux-fortes.

23. Établissement thermal de Vichy, 1855, in-8 en l. — Acier (pour Curmer).

24. Vue prise en Touraine, 1856, in-4.

> Planche inachevée dont il n'existe qu'une seule épreuve.

25. LE RESTAURANT DU MOULIN A L'ÎLE SAINT-OUEN, 1857, in-8. — Dans un encadrement de vigne, une vue de l'établissement. La maison de construction rustique, comprenant un rez-de-chaussée et des mansardes, occupe le fond. Devant, des tables avec des consommateurs. A droite un petit pavillon et deux promeneurs assis sur un banc. Au dessous l'inscription : *Maison Michel, Restaurant du Moulin, St-Ouen*.

> Très jolie tête de page pour les « additions ». Le restaurant, tenu par un acteur des Bouffes (Michel), était fréquenté par des artistes.

26. Marine, clair de lune, 1860, in-8 en l. — Essai de manière noire.

27. Pigeonniers à Boulak (Égypte), 1860, in-8 en 1.

28-43. LE LAC. Seize eaux-fortes in-4, sur la poésie de Lamartine. Toutes signées, et datées de 1860. — Paris, Curmer, en un vol. in-fol. 1860.

> Il a été tiré 20 suites d'épreuves d'artiste, puis 225 exemplaires (les 25 premiers numérotés au tirage, de 1 à 25).
> Après le tirage les planches ont été retouchées, et achetées par Bachelin-Deflorenne pour être publiées sous divers titres dans le *Musée des Deux-Mondes*.

44. Le Château de ***, d'après les dessins de M. le Cte Louis de Bouillé, 1860, in-4 en 1.

45. Marine, soleil couchant, 1862, in-12 en 1.

> Publié dans les *Œuvres posthumes d'Edmond Roche*, un vol. Paris, Michel Lévy, 1863.

46. Le Château de Chatillon sur le lac du Bourget, 1862, in-8 en 1.

> Planche détruite après 13 épreuves.

47. L'Abbaye d'Hautecombe, sur le lac du Bourget, 1863, in-8 en 1.

> Planche détruite après 6 épreuves.

48. Panorama de la chaîne des monts Himalaya, d'après le dessin de M. ***. Petit in-fol. en 1. (Publié par Hachette, 1863.)

49. LE CALVAIRE, 1864, petit in-fol. en 1.

> Deuxième état : le ciel refait.

50. La Mort de Suénon, d'après Haelchwaech, sans date (1864), in-8.

51. Le Pensionnat de Mme Rey, tête de lettre, sans date (1868), in-8 en 1.

52. Château de ***, sans date (1869), in-4 en 1.

> Pour un ouvrage publié par M. de Galard.

53. Ruines d'un temple dans l'Indo-Chine, d'après un dessin de M. Delaporte ; petit in-fol.

> Publié par Hachette dans l'*Atlas de l'exploration de l'Indo-Chine*.

54-61. PAUL ET VIRGINIE, suite de huit vignettes pour une édition projetée, sans date (1869-1871), in-8.

62. Répétition d'une des vignettes précédentes, in-8.

> Planche brisée après 6 épreuves.

63. CARTE DE VISITE, sans date (1873), in-12. — Un paysage alpestre, et dans le bas l'inscription : *Alexandre de Bar, Rue de la Source 10, Paris-Auteuil.*

64. CARTE DE VISITE, sans date (1873), in-12. — Un ruisseau dans une forêt de gros arbres. Au bas l'inscription : *Mme Alexandre de Bar, Rue de la Source 10, Paris-Auteuil.*

> Les nos 63 et 64 sont gravés sur le même cuivre.

65. L'Église de Luzanet, intérieur, sans date (1873), grand in-8.

66. Le Château de Brassac, grand in-8 en 1.

> Cette eau-forte et la précédente exécutées pour le livre, cité plus haut, de M. de Galard.

67. Vue prise dans le Morvan, d'après le tableau de M. Hanoteau ; sans date (1875), in-4 en 1. (Publié par le *Musée des Deux-Mondes*.)

68. Le Villageois qui cherche son veau (conte de

La Fontaine), sans date (1875), grand in-8. — C'est un dessous de forêt avec des arbres séculaires. On y a placé trois petits personnages. Sur la marge inférieure, deux vers tracés à la pointe.

69. Le Mis Léon Costa de Beauregard, sans date (1877), in-32.

70. Mme de Bar, mère; sans date (1878), in-32.

71. Alexandre de Bar, sans date (1879), in-18. — En buste, de trois quarts à droite, cheveux rejetés en arrière; il porte des lunettes.

72. La Clochette (conte de La Fontaine), sans date (1879), in-8 en l. — C'est encore un dessous de forêt, étude de paysage plutôt que vignette.

73. Félix Platel (Ignotus, du *Figaro*), sans date, in-12. — Presque de profil, tourné vers la gauche.

 Publié en tête du volume de *Portraits* extraits du *Figaro*, 1879.

74. Le Dr Antonin Bossu, sans date (1880), in-12.

 Publié en tête de son *Anthropologie*, Paris, Blond et Barral, 1881.

75. L'Abbé Millot, supérieur de la petite communauté de Saint-Sulpice; sans date (1882), in-12.

76. Bernardin de Saint-Pierre, sans date, in-12.

 Publié en tête du *Paul et Virginie* de Garnier frères, illustré par A. de Bar, 1883. (Les illustrations sont sur bois. Ce ne sont pas les eaux-fortes n°s 54-61 ci-dessus.)

Pour être complet, il convient d'ajouter à ce catalogue : Une nombreuse suite de planches grand in-8, exécutées pour le livre *Les Mammifères*, de P. Gervais (Paris, Curmer,

1855). Les animaux ont été dessinés par Verner et gravés par Annedouche.

Un *Cours de Paysage*, qui se publie chez Monrocq : 17 grands modèles et 34 petits, autographiés.

BARA, graveur sur bois, né vers 1812. Associé avec Gérard; ils signaient *B. G.*

Un des ouvrages les plus connus auxquels il ait travaillé est le *Paris marié, philosophie de la vie conjugale*, de Balzac; Hetzel 1846. Illustrations de Gavarni, gravées sur bois par Bara et Gérard, et par Lavieille. Ces bois ont servi de nouveau pour la *Physiologie du Mariage*.

BARATHIER. Lithographiait, sous la Restauration, des tableaux de Fragonard (Alexandre-Évariste) : *La belle Féronnière, Le Combat de la flûte, Le Récit, Psyché offrant des présents à ses sœurs, Psyché au tribunal de Vénus, La Vengeance.*

BARGUE (Charles), lithographe contemporain.

1. Le Château de Cartes, d'après Toulmouche. — L'Écho du souvenir. — Le Repos de la danse. — Grandes têtes de Marie-Antoinette, d'après P. Delaroche, et de Napoléon. — Napoléon III, in-fol. ovale. — Un Roman du cœur, Châteaux en Espagne, La Privation, La Tentation, d'après ses propres compositions. — Chevaux de selle et de luxe, d'après

A. de Dreux. — Au bord de la Seine, de la Tamise, du Gange, etc., etc.; 12 pièces représentant des femmes nonchalamment couchées, par H. de Montaut; (ce sont, à proprement parler, des études de mollets comparés). — Scènes d'enfants, d'après le même. — Amour, 4 p. in-fol. ovale, d'après Bouguereau. — Un Nid de colombes, Un Nid de fauvettes, d'après Édouard de Beaumont; etc., etc.

2. Les Souliers de bal, L'Oiseau envolé, d'après Chaplin, 2 p. petit in-fol.

> Lithographies importantes. Nous les signalons à part, en vue des collectionneurs qui s'attacheront à l'œuvre de Chaplin.

3. Cours de dessin, exécuté avec le concours de J.-L. Gérôme. Première partie, modèles d'après la bosse, 70 pl. — Seconde partie, modèles d'après les maîtres, 67 pl. (Goupil.)

BARON (HENRI), peintre, né à Besançon en 1817, élève de Gigoux; bien connu des bibliophiles pour avoir illustré plusieurs ouvrages en collaboration avec Tony Johannot, Français, Célestin Nanteuil, (*Roland furieux*, édition Mallet, 1844; *Les Couvents*, même éditeur; *Boccace*, édition Barbier, 1846; etc.). Il a pris quelquefois le crayon lithographique pour reproduire ses propres tableaux ou ceux de divers artistes :

L'Enfance de Ribera, Baron, (Salon de 1841);

L'Empirique, Baron, (Salon de 1843);

Condottieri, Baron, (Salon de 1843);

L'Enfant prodigue, Couture, (Salon de 1841);
Un Torrent, Paul Huet, 1841;
Chanson à la porte d'une posada, et *Korrolle, danse bretonne*, Leleux;
Dolce far niente, Coquetterie, Un Mariage sous l'Empire, pièce humoristique, *Mme Stoltz et Baroilhet dans Charles VI*, etc., etc.

Bonnes lithographies de peintre coloriste et romantique.

BARRY (Gustave), dessinateur-lithographe contemporain; ses lithographies ont été publiées chez Goupil et chez Bulla. Il a beaucoup produit. Outre ses lithographies, Barry a remarquablement dessiné les portraits *ad vivum*.

1. Ecce Homo, Mater dolorosa, d'après Murillo. — La Leçon d'anatomie, d'après Rembrandt. — Libations au dieu Pan, d'après Serres.— Devine, d'après Baldi. — Héroïne chrétienne, 1870-71, d'après Staal. — L'Épée de Dieu, d'après J.-P. Laurens. — Soin matinal, d'après Coëssin. — Souvenir, Innocence, La Foi, L'Espérance, d'après Zuber Buhler. — Nombreux portraits. — Etc., etc.

2. Dans les pièces courantes : La Sicilienne, « nouvelle danse adoptée dans les salons parisiens », par Ph. Gawlikowski. (Ce Gawlikowski nous paraît marcher dans les plates-bandes de Markowski : entre Polonais, ce n'est pas bien!)

Il y aurait une curieuse étude à faire sur l'application de

la lithographie à l'illustration des affiches et des morceaux de musique. C'est un filon spécial dans la grande mine de l'estampe : pensez bien qu'il ne manque pas d'amateurs pour l'exploiter. Il se fait des collections d'affiches et de couvertures de romances : il faut dire, d'ailleurs, que ces productions si minimes au point de vue de l'art sont souvent signées d'artistes célèbres ; pour ne citer que quelques exemples : Gavarni, Bellangé, Charlet, Raffet, Célestin Nanteuil, etc.

3. D'après Linder : Le Train de nuit, Le Train de plaisir. — Les Vélocipédeuses. — Le Bouquet de Lisette. — Le Fruit défendu. — Une Mauvaise Charge. — La Valse à Mabille.

Il faut noter en passant, au point de vue philosophique, ce genre d'estampe populaire, genre faux-parisien ; il a une certaine importance. C'est là-dessus que l'étranger, qui est censé nous connaître mieux que nous-mêmes, étudie la France ! Il se figure que nos wagons sont des paradis de Mahomet, que Paris est peuplé de vélocipédeuses en toquets et en jupes courtes, et que Mabille était amusant.

Et c'est pour ça qu'il vient, le vertueux étranger !

BARTOLOZZI. 1735-1813. Dans le *Musée français* est la dernière estampe de ce graveur : un *Saint Jérôme* du Corrège, qu'il avait commencé à l'âge de quatre-vingts ans et qu'il n'eut point le temps de finir ; il fut terminé par Muller en 1821.

Bartolozzi a joué un rôle considérable dans la gravure, par l'impulsion qu'il a donnée à cet art en Angleterre, à la fin du XVIIIe siècle, et par le succès avec lequel il a pratiqué le pointillé, qui, sous le nom de *manière anglaise*, fit bientôt irruption en France.

En résumé, Bartolozzi fut habile et fécond, mais néfaste. Son pointillé est un genre très subalterne, un à-peu-près dont la vulgarisation ne pouvait s'opérer qu'au détriment des procédés plus sévères et en déprimant le goût public.

Il est aussi, comme buriniste, l'inventeur des procédés faciles et expéditifs. Or, l'exécution sommaire et rapide est précisément le contraire de ce que demande l'art du graveur, auquel il faut du temps, de la patience et du soin.

Aujourd'hui encore, on essaie parfois de nous imposer la conviction que les exigences modernes rendent indispensable l'emploi des méthodes hâtives, et que dans un « siècle de progrès » on ne peut pas attendre patiemment l'éclosion d'une estampe. La gravure se fera à la minute, ou elle ne sera pas !

La mauvaise gravure, c'est possible. Mais la bonne, c'est une autre affaire.

BARYE. Le célèbre sculpteur a gravé à l'eau-forte *Un Cerf et un Lynx*, pour le volume *le Musée, revue du Salon de 1834*, d'Alexandre Decamps.

Quelques lithographies :

Lion de Perse, *Étude de Tigre*, *Une Lionne et ses petits* (publiées dans *l'Artiste*),

Étude de Chats,

Ours du Mississipi,
Ours jouant dans son auge,
Un jeune Axis.

BASSET, marchand d'estampes à Paris.

Les collectionneurs d'estampes révolutionnaires trouvent encore à glaner quelques pièces intéressantes dans le fonds de Basset. Mais à partir de l'Empire il ne fournit plus que des images d'une extrême vulgarité ; des costumes militaires, des placards représentant les maréchaux, etc.

Nous signalerons, au point de vue de la mode, une caricature sur la *Nouvelle manière d'essayer les culottes de peau* (il faut quatre personnes et deux treuils pour les faire entrer) ; elle ne manque pas d'humour.

Et encore cette pièce : *Repas donné le 7 mars 1806 par les mds d'estampes de Paris à leur confrère et ami Le Clerc. Ils le prient d'agréer cette légère esquisse comme un gage de leur estime et de leur amitié....* etc. Les convives sont Le Clerc, Basset, Martin, Lenoir, Blaisot, Robin, Auvrai, Godet, Salmon, Chéreau, Vilquin, Jean, Naudet et Audouin.

BASTIN. — A lithographié des costumes militaires modernes (second Empire). Nous les signa-

lons, parce que les collectionneurs de costumes militaires sont aujourd'hui si nombreux et si acharnés qu'ils sont parvenus dès à présent à mettre au rang d'objets de curiosité des lithographies de commerce courant qui datent de vingt ans à peine!

BAUDE (Charles), né à Paris le 13 décembre 1855, graveur sur bois, élève de Guillaumot. Travaille pour *l'Illustration* et *le Monde illustré*. Nous signalerons parmi les bois qu'il a gravés :

L'Accident, d'après le tableau de Dagnan.
Sarah Bernhardt, d'après Bastien Lepage.
Mme Gautherot, d'après Sargent.
Mme Galli-Marié, rôle de *Carmen*, d'après H. Doucet (¹).

BAUDRY. Suivant un renseignement donné par le journal *l'Estampe*, le peintre Paul Baudry

(¹) Il faut remarquer à ce propos que la gravure des portraits sur bois a pris une importance considérable.
Il est des portraits d'un grand intérêt qu'on ne pourra se procurer que gravés sur bois.
Mais les épreuves du tirage courant des journaux illustrés ne sont pas suffisantes pour les collectionneurs difficiles. Il serait bien à désirer que les graveurs qui tiennent à honneur de figurer dans les portefeuilles des amateurs d'estampes, fissent tirer des *fumés* très soignés de leurs bois, sur des papiers de choix.

aurait gravé une eau-forte, dans les circonstances suivantes :

« Il y a quelques années, en 1874, pendant
» l'été, Baudry vint passer quelques semaines en
» Vendée, son pays natal, pour se reposer de son
» grand travail de l'Opéra qu'il venait de finir.
» Comme il était à Fontenay, en villégiature au
» château de Terre-Neuve, chez M. Octave de
» Rochebrune, le graveur de l'*Escalier de Blois*,
» la fantaisie lui prit d'essayer un croquis sur le
» cuivre. M. de Rochebrune prépara une planche
» et Baudry y traça le portrait de son hôte. Le
» portrait d'un aqua-fortiste gravé par un peintre
» et par un tel peintre, n'est-ce pas une pièce
» doublement précieuse? Séance tenante, on fit
» mordre la gravure, et M. de Rochebrune en
» tira trois épreuves, sans plus. »

BAUDRAN, graveur contemporain. L'éditeur Alcan a publié un *Chemin de Croix* de sa propre composition; les planches en sont gravées par Baudran, Mauduison père, T.-C. Regnault, Oury, etc.

Comme nous ne nous occupons pas des gravures au procédé, nous laissons de côté les nombreuses planches que le graveur Baudran a exécutées par la *Glymmatographie sur acier*, pour la *Gazette des Beaux-Arts*, pour le *Mémorial diplomatique*,

ainsi que son *Histoire de la Vierge*, reproduction des peintures murales de Claudius Jacquand à St-Philippe-du-Roule.

BAUGEAN (Jean-Jérôme), né à Marseille en 1764.

Œuvre très considérable mais d'une insignifiance absolue : 120 *Petites Marines*, plusieurs centaines de petites *Vues de Ports et Monuments de France*, 24 *Vues des Bords de la Seine, de la Marne et de l'Oise*.

Quelques grandes pièces : *Embarquement de Bonaparte sur le Bellérophon*, *Rétablissement de la statue d'Henri IV sur le Pont-Neuf*, *Combat de Navarin* et *Dévouement de Bisson*. Il n'y a rien là qui justifie, au point de vue de l'art, son titre de graveur du Roi.

BAUGNIET, lithographe contemporain, a gravé des portraits, parmi lesquels nous citerons :

Le Général Magnan, 1841.
Gras, de l'Opéra.
Henry Litolff, 1854.
Marie Cabel, 1855.
J. Faure, de l'Opéra-Comique, 1855.
Ad. Sax.
Le Général Mellinet, 1857.

Le Général Havelock, 1857.
G. Kastner, 1857.

BAULANT, graveur sur bois.

1. Don Pablo de Ségovie, par Don F. de Quevedo Villagas. Vignettes de Henry Émy, gravées par Baulant. Paris, Warée, 1843. In-8.

 Assez bon livre. Fait sur le modèle du *Gulliver* de 1838, illustré par Grandville.

2. Vignettes pour *Les Abus de Paris*, de F. Girault, 1844.

3. Illustrations de Bertall pour deux petits volumes d'Eugène Briffault : *Paris dans l'eau*, et *Paris à table*, 1844.

4. Entre autres bois, il faut en signaler un de la *Revue Comique*, qui représente *M. Thiers* avec le chapeau de Napoléon :

 Ce petit citoyen dont la France se moque
 A du bonapartisme arboré le drapeau,....

 Du vainqueur d'Austerlitz, il a pris la défroque....
 Mais ce n'est pas le tiers d'un faux Napoléon.

BAYARD (Émile), peintre, aujourd'hui l'un de nos illustrateurs les plus connus.

« Il arriva à Rouen tout jeune, à l'âge de vingt-
» deux ans environ, en 1858. Grâce à son entrain
» et à son talent, il fut vite accueilli par toute
» la jeunesse intelligente. Il faisait en vingt

» minutes au fusain des portraits - charges très
» drôles et très ressemblants qu'il faisait payer
» trente francs. Nous avons vu de lui des petits
» portraits de femme en pied, aussi exécutés au
» fusain et pleins d'allure; tout cela était bien
» vivant, prestement enlevé, resplendissant de
» jeunesse et d'esprit. La présence de cet artiste à
» Rouen était une bonne fortune pour un directeur
» de journal illustré. Le *Petit Journal* (de Rouen)
» lui demanda quelques dessins qu'il octroya
» de bonne grâce. Les quatre lithographies qui
» furent ainsi publiées sont : un portrait-charge
» du dessinateur *Hadol*, — des *Canotiers après
» la lutte*, — *Un Monsieur de la Maison du Roi*,
» souvenir des fêtes de bienfaisance de 1858. —
» *Au bateau d'Elbeuf.*

» La dernière pièce que notre ami fit à Rouen
» fut une *Carte d'adieu*, aujourd'hui très rare.
» Cette composition représente l'artiste partant,
» en charmante société, pour Dieppe; son dos
» est chargé d'un crochet de commissionnaire
» avec plusieurs malles; il tient à la main sa
» carte de visite. » (J. Hédou, *la Lithographie à
Rouen.*)

Nous ajouterons aux pièces ci-dessus mentionnées :

Album de la maison Moreau, D^{ne} *Baron $S^{cœur}$,
rue des Filles-S^t-Thomas*, 1859, seize costumes :
Frontispice, Pierrot, Pierrotte, deux Costumes

moresques, Contrebandier sarde, Jeune Femme de Portici, Albanais, Costume grec, Montagnard hongrois, Jeune Fille hongroise, Militaire Louis XV, Soubrette Louis XV.

Quelques portraits-charges en lithographie, entre autres *Monsieur Pilodo*, qui est fort drôle.

Une petite eau-forte (un Arlequin donnant une sérénade, à Venise); signée *E. B.*

BAYOT, lithographe. — Nombreux épisodes de diverses guerres, Italie, Mexique, Kinburn, guerres maritimes, etc.

BAZIN (CHARLES), peintre et lithographe [1].
Portraits de *Corvisart* et de *Dubois*, etc.

Dans le troisième volume de l'*Œuvre de Gérard* (voyez l'article *Pierre Adam*), nous trouvons de lui les portraits de :

> 1. M^{lle} Brongniart, baronne Pichon. — 2. Al. de Humboldt. — 3. M^{me} Barbier-Walbonne. — 4. La C^{tesse} Regnault de St-Jean-d'Angely (particulièrement gracieux). — 5. M^{ise} de Castellan. — 6. M^{me} Foucher. — 7. Le Roi de Rome. — 8. D^{esse} Decazes. — 9. Humboldt, 1833. — 10. Pierre Bazin. — 11. Les deux frères de Gérard. — 12. M^{me} Gérard, mère. — 13. M^{me} de la Grange. — 14. Imp^{ce} José-

[1] Il y a un autre lithographe du nom de A. Bazin.

.phine (portrait intéressant). — 15. Napoléon. — 16. Docteur Souberbielle. — 17. Albertine de Staël, duchesse de Broglie. — 18. Duchesse de Reggio.

BEAUBLÉ, graveur et marchand d'estampes, fils d'un graveur-calligraphe qui publiait des régulateurs et exemples d'écriture « d'après les meilleurs maîtres », est inscrit dans le *Manuel* pour un petit portrait de *Louis XVIII* et pour des *Plans de St-Pétersbourg et de Moscou*. Un *Plan de Paris* est signé de Mme Beaublé née Gipoulon.

BEAUCÉ (V.). Dans les *Contes du Temps passé*, édition gravée de 1843, très recherchée aujourd'hui des bibliophiles, le frontispice de *Peau d'Ane* est signé *V. Beaucé del et sc*.

Beaucé, graveur sur bois, a travaillé aux illustrations de l'*Histoire de Louis-Philippe* d'Amédée Boudin et Félix Boullet.

Il a fait aussi des planches d'ameublement en lithographie.

On ne le confondra pas avec le peintre J.-A. Beaucé, qui a dessiné des illustrations pour une quantité de romans (éditions à deux colonnes). Peut-être ce dernier a-t-il lithographié vers 1846.

BEAUCHAMP, lithographe contemporain. — A reproduit une série de tableaux de Chaplin.

BEAUGRAND, graveur contemporain.

1. *La Vierge*, de Luini (Musée du Louvre); in-4 ovale.

2. *Saint Augustin et sa mère Sainte Monique*, d'après Ary Scheffer. Estampe portée sur le catalogue de l'éditeur Dusacq au prix de 300 fr. épreuves d'artiste, et de 250 fr. avant la lettre.

BEAUMONT (ÉDOUARD DE), peintre, né en 1821 à Lannion. Les bibliophiles le connaissent par les illustrations qu'il a composées pour *Le Diable amoureux* de Cazotte, édition de Ganivet 1845, pour *Les Nains célèbres, depuis l'antiquité y compris Tom Pouce*, édition de G. Havard, la *Revue pittoresque*, etc., etc. Il a dessiné plus de deux mille vignettes. Il est l'un des illustrateurs de la *Notre-Dame de Paris* de Perrotin, publiée en 1844 en livraisons à trente centimes, et devenue aujourd'hui une édition de haute bibliophilie (à la condition d'être de premier tirage, *avant la vignette et la chauve-souris sur le titre*).

Édouard de Beaumont a dessiné avec beaucoup de verve, et non sans agrément, des centaines de lithographies dans le format de celles du *Charivari*; voici le titre des principales séries, que l'éditeur Aubert publiait en cahiers :

A la Campagne.—Actualités.— Au Bal masqué, série nombreuse. — *Aux Eaux de Baden. — Les Bains de mer. — Caricatures du jour. — Le Car-*

naval de 1853. — *Le Carnaval de 1858.* — *Le Charivari.* — *Les Chinois à Paris.* — *La Civilisation aux îles Marquises.*—*Croquades politiques.* — *Croquis aquatiques.* — *Croquis de carnaval.* — *Croquis d'été*, suite nombreuse.—*Croquis du jour.* — *Croquis parisiens.* — *Dialogues parisiens.* — *Émotions de chasse.* — *Fariboles*, suite de plusieurs centaines de lithographies. — *Les Femmes en révolution.* — *Les Grecs de Paris.* — *La Guerre des femmes.* — *Un Hiver aux eaux de Hombourg.* — *Les Jolies Femmes de Paris*, 40 pièces.— *Modes parisiennes.*—*L'Opéra au XIX*^e *siècle.*—*Les Parisiennes.* — *Les Plaisirs de la vie élégante.* — *Les Plaisirs d'été.* — *Les Provinciaux à Paris.* — *Le Quart de Monde*, suite importante.— *Quartier de la Boule-Rouge*, autre suite nombreuse. — *Revue caricaturale.* — *Roueries féminines.* — *Scènes conjugales.* — *Les Vésuviennes*; cette série, qui date de 1848, est restée célèbre. — *Les Voitures à Paris.*

Une série contraste par son sujet avec la gaieté des précédentes : *Souvenir des Journées de Juin 1848.* Il faut y joindre le portrait en pied du jeune *Martin*, le héros des barricades, publié chez Susse.

Le Bal d'enfants, et les *Maximes en actions*, suites de lithographies sur papier teinté ; ce sont de petits sujets d'enfants.

Les Fleurs (1849, 12 p.) sont des études de femmes : on dirait tout à fait des Gavarni.

L'éditeur Goupil a publié des fac-simile d'aquarelles d'Édouard de Beaumont : *Le Perroquet*, *Le Miroir*, *La Bouillie*.

Éd. de Beaumont a gravé plusieurs eaux-fortes, publiées en Angleterre.

BEAUVERIE (CHARLES-JOSEPH), né à Lyon en 1839, élève de l'École des Beaux-Arts et de Gleyre, peintre et graveur à l'eau-forte contemporain.

1. Les Chevriers, grande eau-forte d'après Corot (Goupil éd.).

2. Eaux-fortes d'après ses propres tableaux ou études, publiées dans *l'Album* et *l'Illustration nouvelle*, de Cadart.

3. Les Bords de l'Oise à Auvers, suite de 12 eaux-fortes d'après nature.

4. Reproduction d'après Corot. (Salon de 1884.)

BEIN (JEAN), né à Goxwiller en 1789, et qui apprit le dessin avec Guérin de Strasbourg et avec David, la gravure avec Bervic, est un graveur du *Musée Laurent*, des *Galeries de Versailles* (*Bataille de Zurich*, *Napoléon recevant les clefs de Vienne*, etc., etc.), du *Sacre de Charles X* (grande planche inachevée représentant la cérémonie du sacre), de l'*Expédition scientifique en Morée*, et autres publications d'art ou d'histoire.

Bein est un des graveurs des vignettes d'Alexandre Desenne. Ce dessinateur, né en 1785, mort en 1827 (et dont Henriquel-Dupont nous a donné un agréable portrait), fit les délices des amateurs du temps de la Restauration avec ses illustrations pour Boileau, Molière, Racine, J.-J. Rousseau, Florian, Paul et Virginie, Gil Blas, et sa nombreuse suite de figures pour Voltaire. Il a également illustré Lamartine et Walter Scott.

Desenne ne dessinait pas mal, avait pour l'illustration de la facilité, de l'à-propos et un certain entrain, mais un entrain assez vulgaire et qui contraste singulièrement avec l'élégance des vignettes du xviiie siècle. Ce côté vulgaire, les graveurs de l'époque, naturellement, ne le dissimulèrent pas; ils alourdirent même encore ses compositions. La tradition de la gravure de vignettes était perdue.

Bein, cependant, n'avait pas inutilement reçu les leçons de Bervic; il savait ordonner ses travaux et conduire ses tailles, ce qui est bien quelque chose chez un graveur, on en conviendra.

Le Mariage de la Vierge, d'après Van Loo, petit in-fol. (1823), est la meilleure estampe de son œuvre où l'on remarque encore :

La Vierge Nicolini, d'après Raphaël, 1845.

Sainte Apolline, d'après Raphaël, 1842.

La Nymphe, de Lancrenon.

Une suite de gravures en fac-simile d'après des dessins du Louvre, vers 1850.

Frontispice de *La Villa Médicis à Rome*, par *Victor Baltard*.

Nombreuses vignettes, ou reproductions de tableaux en petit format.

Quelques portraits :

Michel-Ange, de profil, dans un cadre ; in-8.
Michel-Ange, buste.
Boileau ; in-18.
Pascal, d'après H. Flandrin ; in-4.
Voltaire ; in-8.
Baltard, d'après J.-F. Gigoux ; in-8 ovale.
Mgr. de Cheverus ; in-18.
Cuvier et *Malesherbes*, en pied ; in-4.
Casimir Delavigne ; in-12.

Le plus important est *Louis-Philippe*. (1er état, l'ovale seul in-8, eau-forte ; — 2º état, avec l'encadrement grand in-4, eau-forte ; — 3ᵉ état, terminé ; — 4ᵉ état, avec les noms de J. Guérin et Baltard, de Bein, et l'adresse de Pieri-Benard.)

Billet d'Opéra : *Loge du Prince royal, Bon pour ce. . . . Par ordre de S. A. R.* ; exécuté pour le Duc d'Orléans, 1835 ; in-8 en largeur.

BEISSON (Étienne), né à Aix vers 1760, mort vers 1820, est élève de Wille. Au siècle dernier, il avait gravé un *Panier renversé* d'après Challe, pointillé bistre ou en couleur, qui est fort galant ; les portraits de Camille Desmoulins, de Marat ;

et collaboré à la gravure de la *Galerie de Florence* et des dessins de Prudhon pour les *Œuvres de Bernard*.

Il fit partie de la vingtaine d'artistes que Didot l'aîné employa à la gravure de son *Racine*, 3 vol. in-fol., 1801. On peut trouver que ce livre est d'un format incommode, que l'ensemble des cinquante-sept compositions de Chaudet, Gérard, Girodet, Peyron et Moitte est froid; il ne témoigne pas moins d'un effort très vigoureux de la gravure et de l'imprimerie française au commencement du siècle.

Beisson exposait en 1806 *Les Jeunes Athéniens tirant au sort pour être livrés au Minotaure*, d'après Peyron;

En 1808, la *Ste-Cécile* de Raphaël (gravée pour le *Musée français*);

En 1814, la *Suzanne au bain* d'après Santerre, in-8 (*Musée Filhol*).

Portrait de *Louis XVIII*, d'après Boze.

BELHATTE, graveur sur bois, né en 1811.

Bois d'après Célestin Nanteuil pour *Le Bord de la coupe*, de Chaudesaigues (1840), et pour un grand nombre d'ouvrages divers.

TABLE

	pages
Avertissement	5
Abbema (M^{lle})	9
Abot	9
Abraham	11
Achard	12
Acker	12
Adam (Jean)	13
Adam (Pierre)	13
Adam (Victor)	15
Adeline	22
Adler-Mesnard	29
Alasonière	30
Alavoine	30
Albert	31
Alès	31
Alix	32
Allais (Louis-Jean)	34
Allais (Jean-Alexandre)	34
Allais (Paul)	36

	pages
Allemand (Louis-Hector)	40
Allemand (Gustave)	44
Allier	45
Allongé	45
Alophe	46
Amaury-Duval	49
Amédée	49
Anastasi	49
Ancelin (Mme)	50
Ancellet	50
André	50
André (Alexandrine)	52
André (Jules)	52
Andrew, Best, Leloir	52
Andrieu	54
Annedouche	55
Anselin	55
Appert	56
Appian	56
Arago	57
Armand-Dumaresq	58
Arnout (Jean-Baptiste)	59
Arnout (Jules)	61
Asselineau	61
Atthalin	61
Aubert (A.)	62
Aubert (Pierre-Eugène)	62
Aubert (Jean-Ernest)	63
Aubertin	64
Aubry	64
Aubry-Lecomte	67

	pages
AUDIBRAN	73
AUDOUIN	73
AUFRAY DE ROC'BHIAN	79
AVRIL (Jean-Jacques)	80
AVRIL (Paul)	81
BACLER D'ALBE	84
BADOUREAU	85
BALLIN (Auguste)	86
BALLIN (J.)	87
BALTARD	87
BALZE	89
BANCE	89
BAPTISTE	89
BAQUOY	90
BAR (DE)	92
BARA	99
BARATHIER	99
BARGUE	99
BARON	100
BARRY	101
BARTOLOZZI	102
BARYE	103
BASSET	104
BASTIN	104
BAUDE	105
BAUDRY	105
BAUDRAN	106
BAUGEAN	107
BAUGNIET	107
BAULANT	108
BAYARD	108

	pages
BAYOT	110
BAZIN	110
BEAUBLÉ	111
BEAUCÉ	111
BEAUCHAMP	111
BEAUGRAND	111
BEAUMONT	112
BEAUVERIE	114
BEIN	114
BEISSON	116
BELHATTE	117

www.ingramcontent.com/pod-product-compliance
Lightning Source LLC
Chambersburg PA
CBHW071605220526
45469CB00003B/1123